後殖民的藝術探索──
李君毅的現代水墨畫創作

An Artistic Exploration of Postcolonialism:
The Creative Concept of Lee Chun-Yi's Modern Ink Painting

李君毅 著
Lee Chun-Yi

序：台灣本土文化與李君毅的現代水墨畫

劉國松（國立台灣師範大學美術系講座教授）

　　1956年我從台灣師範大學美術系畢業後，就和幾位同學創立「五月畫會」。我們當時因為對東方畫系的前途失去信心，受到多彩多姿的歐美現代藝術的影響，便盲目跟隨西方畫系的潮流，一步一趨地踩著西洋大師的腳印走。甚至「五月畫會」的外文名字，都借用法國的Salon de Mai（五月沙龍），可說全盤西化得相當徹底。但隨後我們不斷地思索反省，三年間在思想觀念上就有了根本的覺醒，意識到一味地邯鄲學步於西方流行，絕非東方藝術家應走的路。因為我們對歐美社會不甚了解，模仿終究只是一種表面假象，並不能表現出真實的自我。事實上我們生活的現實，既不是宋元的社會，也不是巴黎、紐約乃至東京的環境，而是在當今時間與空間交叉的四度空間裡。這時間是四五千年來縱的中華文化傳統，這空間是受西方現代文明橫的衝擊的台灣現實社會。目前是一個東西方文化交流空前頻繁的時代，要想反映此一大時代的特質，就應該一方面從中華文化的舊經驗中，有認識地選擇保留與發揚；另一方面則由西洋與外來的現代文明的表徵上，有認識地

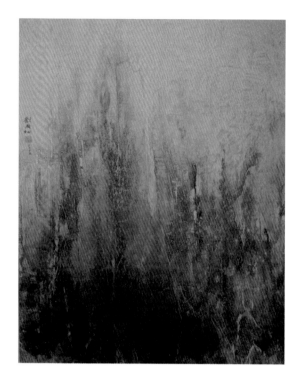

劉國松 《奧萬大楓景》 2007
墨彩紙本 93.6×74.2cm

選擇吸收與消化。我們要創造一種既台灣又中國同時還是現代的個人風格，建立起東方畫系的新傳統，此乃我們不能推卸的責任及努力追求的目標。

我們也認識到，一個國家的強盛，及其文化的發揚，是需要經濟作後盾的。18世紀末，由於英國產業革命的成功，使整個西歐的經濟起飛而變得民富國強，進而利用船堅砲利的優勢向外擴張，造成了19世紀的歐洲殖民世紀。20世紀又因兩次世界大戰均在歐亞進行，美國不但未受戰火蹂躪，反而促使其經濟神速發展；再加上社會鼓吹自由、民主與人權，國民過著人類有史以來最舒適的生活，20世紀又變成美國生活認同的世紀，以其為代表的西洋文化繼續以壓倒性的優勢向全世界輸出。可是二次大戰之後，由於歐洲開始沒落，民族自覺喚醒各殖民地紛紛獨立。近二三十年來美國經濟又逐漸向下滑落，而亞洲各國的經濟卻相繼成長。於是西方的許多專家一致看

好亞洲，並認為21世紀將會是亞洲的天下。更有人認為21世紀將是華人的世紀。其理由是，東亞率先出現經濟奇蹟的四小龍中，就有三小龍是由華人主導的，唯一非華人主導的韓國，也是深受漢文化的影響。而東南亞各國的經濟，也大都操縱在華僑的手裡。近年來中國大陸的經濟成長，更是有超越美國的趨勢。

如果21世紀果真成為華人的世紀，經濟上去了，政治影響力加大了，中華文化也將受到世界的重視。目前新儒學在世界各地研究得非常澎湃，亦有相當的成就並受到西方學術界的尊重與肯定。我們的老莊哲學也一直都是西方人所嚮往的，許多學者專家都在研究。而中國繪畫呢？我們早在六十年代初已從事現代化的改革。三十年來，台灣由於經濟的起飛，促使民族精神的覺醒，本地意識的高漲，畫家們亦領悟到民族文化的尊嚴與可貴，拾人牙慧總還是乞丐的行為。五十年代末，「五月畫會」的同仁就認識到傳統文化的深厚與優美，我輩有責任將其發揚光大，何需再捧著金飯碗向西方文化乞討呢？在古代畫史中，我們不但有梁楷，而且還有范寬、郭熙、牧溪、石恪、玉澗、馬遠、夏圭、倪瓚和八大等大師，中國繪畫一直走在西方畫系之

後殖民的藝術探索

李君毅的
現代水墨畫創作

前七八個世紀。如今，我們仍然有信心，有過輝煌歷史的東方畫系會攀登上另一個高峰，不但可以與西方並駕齊驅，更有可能再度超前。當1960年我重新肯定東方畫系水墨媒材的價值時，深信水墨畫仍有廣大的發展空間，有待我們去開拓，那時名詩人余光中教授即為文稱我們為「回頭的浪子」。這種回歸水墨、發揚傳統，就是「民族意識」的覺醒，「本土觀念」的萌芽，只是沒有提出「本土」二字而已。

　　一個世紀以來，我國在西方列強船堅砲利的欺辱之下，從歐美先進科技的衝擊之中，頓時喪失了尊嚴。一時之間價值觀念混亂，民族精神模糊，遂成為西洋文化的俘虜，淪為西方畫系的殖民地，我們的藝術家也變成了歐美文明的啦啦隊。在東方各國民族主義覺醒，本土意識抬頭的此時此地，我們必須平心靜氣地好好研究一下，台灣的民族精神是什麼？本土意識是什麼？本土的藝術創作又是什麼呢？台灣藝術家李君毅就是針對這些問題，參考了近年方興未艾的後殖民主義理論，在個人的現代水墨畫創作與藝術思想上，表現出具有本土在地性的文化訴求。李君毅深深了解到台灣文化一直是以西方為馬首是瞻，所以本地的藝術創作在文化殖民的枷鎖中往往迷失自我，而

導致藝壇上的亂象叢生。他指出若要擺脫此一困境，台灣必須堅決反對西方的霸權支配，努力在本地混雜性的多元文化中尋求一種具有主體性的身分認同。

　　台灣文化正是處在縱的時間與橫的空間交叉的四度空間裡。本地的居民除了少數的原住民之外，全是由大陸移民來的，保留著漢民族的風俗習慣與傳統文化。台灣同時又受到日本與西洋文化的衝擊，造成很大影響。台灣文化應該是在吸收了外來文化並消化變成本身的營養之後，發揚本民族的傳統文化，創造一種屬於這片土地上成長的新文化，這種在台灣本土創造出來的新文化，才真正稱得上台灣的「本土文化」。就以繪畫來講吧！怎樣的繪畫才符合此一條件呢？最早由福建移民帶來的當然是中國水墨畫，你可以說17世紀的莊敬夫的作品不夠成熟，但18世紀的林朝英、王獻琛和范耀庚的創作絕不亞於同時代內地的一流畫家的水準。隨後日本佔據台灣進行殖民，打壓當時的台灣本土文化，強制推銷日本畫和輸進二手的西洋印象派，當然這都不屬本土意識，即使描寫些台灣風物，也只是表面形式而已。光復後，中國水墨畫再次回到台灣，有些人為了配合政治的目的說它是中原繪畫不屬

李君毅的
現代水墨畫創作

於本土，那麼追隨模仿西方流行風格的作品呢？當然更不是了。

　　有些學者說，台灣是一個孤島，應與日本、英國、冰島等島國一樣，屬於海洋性文化，一點也不錯！我同意這種看法。海洋性文化與大陸性文化最大的不同，是海洋性文化的形成，是容易接受四方八面的影響，包袱不重，常有突破性發展。而大陸性文化的傳統包袱重，一脈相傳，有主導思想，有主流畫風，發展較慢。就以水墨畫為例，在大陸的畫家變革是將文化畫發展成「新文人畫」。而在台灣的水墨畫家，因為接觸面廣，思想活潑，吸收並消化了各方外來的影響，卻產生了反文人畫的意念，發生突變而創造了嶄新的「現代水墨畫」。換句話說，「現代水墨畫」是台灣漢民族文化吸收並融合了外來影響，在這片土地上醞釀並創造出來的新繪畫、新風格，這才是真正的「本土繪畫」。「現代水墨畫」在台灣出現時，世界其他地區都還沒有這種風格和形式的作品。但台灣經過五十年的研究與發展，已將「水墨畫」這一種曾停頓了七八個世紀的媒材，開發出一片廣大的新天地，就像肥沃無垠的處女地，只要畫家們肯付出時間精力去細心耕耘，必能結出豐碩的果實來。事實上台灣現在已經創造出一批屬於自己的本土繪畫，並獲得世界藝術

界與學術界的重視與肯定。

　　李君毅正是一位在現代水墨畫創作上，獲得國際藝壇注目的台灣藝術家。在高雄出生的李君毅，雖然從小移居香港，後來又長時間於加拿大及美國生活，但其特殊背景反而讓他可以從多元性的文化角度，來審視台灣本土的相關問題，並以包容開放的冷靜態度作出回應。他並沒有因長居國外而捨本忘源，所以後來毅然放棄了美國安逸的生活，回到台灣來為這裡的藝術發展打拼，更要在建構台灣本土文化主體性的議題上，作更深刻的藝術思考與創作實踐。數年前李君毅曾以後殖民主義的觀點，撰寫了《宇宙心印──劉國松的藝術創作與思想》一書，深入剖析我超過一甲子的繪畫生涯。如今他也把個人的現代水墨畫創作，置於同一思想脈絡中來加以探索考察，出版《後殖民的藝術探索──李君毅的現代水墨畫創作》的論述。李君毅試圖建立起一套具有台灣本土特質的藝術觀點與美學理念，同時創造出一種既有在地精神又富當代氣息的個人繪畫風格，他的努力成果是值得我們肯定與讚賞的。

目錄

壹　創作研究動機與目的

李君毅的
現代水墨畫創作

　　西方帝國主義強權利用軍事侵略的手段所建立的殖民霸業，雖然隨著上一世紀各殖民地的主權獨立，已經趨於瓦解而成為歷史，可是殖民統治的痛苦經驗卻帶來嚴重的後遺症，導致各地族群對立和社會分化的現象。邁入當前的後殖民（postcolonial）時代，西方世界則轉用後現代文化的國際化策略，取代以往暴力的政治壓迫與經濟掠奪，繼續主宰全球的命脈。

　　在飽受殖民舊患新創雙重煎熬的第三世界國家裡，不少知識份子對不滅的西方中心神話產生了種種質疑，他們根據各自的民族文化傳統與國家歷史背景，提出不同的後殖民主義（postcolonialism）批評論述，來對抗西方文化帝國主義的霸權支配。從巴巴（Homi K. Bhabha）、史比維克（Gayatri Chakravorty Spivak）、薩依德（Edward W. Said）等後殖民學者的研究，可見他們意圖擺脫西方殖民陰影並重塑自我文化身分的努力。[1]

1　有關後殖民學者的重要論述，可參閱Bill Ashcroft, Gareth Griffiths & Helen Tiffin eds., *The Post-Colonial Studies Reader* (London: Routledge, 1995).

　　目前台灣正是處於同病相憐的情境，西方的控制與影響可謂無處不在，非但遍及社會、政治、經濟、文化各個層面，更深入一般群眾的思想意識中。同時台灣現今複雜的國家主權狀態，存在與中國大陸欲離還續的糾纏關係。自上一世紀的90年代開始，一些本地評論家如邱貴芬和廖炳惠等有鑑於此，遂利用後殖民理論來分析台灣的文學及文化，以期收到同憂相救之效。[2] 而楊樹煌和廖新田等也在美術史與藝術評論方面，以後殖民主義的觀點來重新檢視台灣現當代美術發展的潛藏問題。[3]

　　至於筆者近年的藝術創作，乃秉持後殖民理論的批判精神，試圖在作品中建構一種具有台灣主體性的文化身分認同，既足以抗拒西方殖民主義的

2　邱貴芬，〈「發現台灣」——建構台灣後殖民論述〉，《中外文學》第21卷2期（1992年7月）：151-168；〈「後殖民」的臺灣演繹〉，《後殖民及其外》（台北：麥田出版，2003），259-299。廖炳惠，〈在台灣談後現代與後殖民論述〉，《回顧現代——後現代與後殖民論文集》（台北：麥田出版，1994），53-72。

3　楊樹煌，〈後殖民社會的台灣美術現象——「除殖民化」的文化藝術探索〉，《藝術觀點》第1期（1999年1月）：60-67。廖新田，〈由內而外或由外而內？台灣美術的後殖民主義觀點評論狀況〉，《美學藝術學》第3期（2009年1月）：55-79。

霸權支配，也能夠抵禦中國民族主義的威權控制。通過體認帝國文化霸權的宰制作用，筆者以理性批判的態度審視傳統，以期重新發揚並確立水墨畫的自主性價值，從而在創作上呈現一種既富在地精神又有時代意義的思想及面貌。

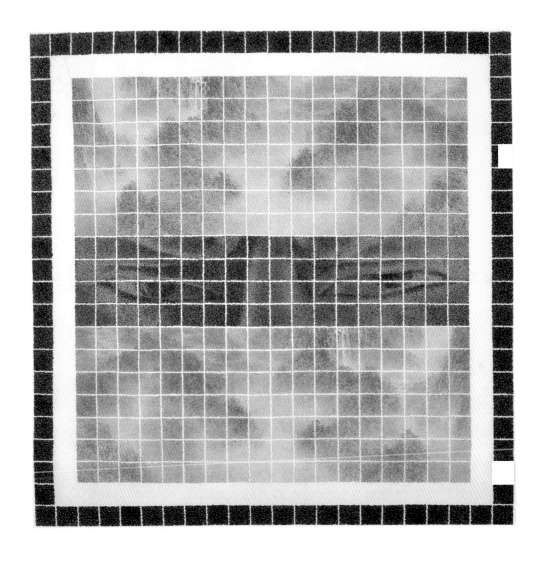

李君毅 《左思右想，左右思想》 1989
水墨紙本 132×132cm

貳　創作理念

李君毅的
現代水墨畫創作

一　流徙經歷與台灣後殖民情境

筆者雖出生於台灣高雄，但少小便隨家人移居香港，在偏隅一隅的英國殖民地長大。此一成長經驗讓筆者深刻了解香港的邊緣地位，因此從小便感受到一種文化身分認同的失落感。文化評論家周蕾指出：

> 這種非香港人自選，而是被歷史所建構的邊緣位置，帶來了一種特別的觀察能力，而且使人不願意把壓迫經驗美化。[4]

周蕾相信在香港這個移民城市中，流離轉徙的知識份子具有特別的「漂泊離散」（diaspora）意識，足以產生一股集體力量來抵制西方與中國

4　周蕾，〈寫在家國以外〉，米加路譯，《寫在家國以外》（香港：牛津大學出版社，1995），30。

的中心主義霸權。作為棲居香港的遊子過客，此一流徙經歷反而讓筆者在日後的從藝過程中，得以不畏中西文化強御的夾制，自覺自主地審視個人藝術創作的問題，在邊緣空間中尋求自我文化身分的定位。薩依德也曾經提到，作為一個流徙的知識份子，置身邊緣的處境往往使之無視常規與現況，遂能以不落俗套的思考方式或誕妄不經的行事手段，作出標新立異的創舉。[5]

當筆者1985年在大學自理科的生物化學轉唸藝術後，即隨劉國松學習現代水墨畫，其富於批判性的創新思想與畫風，深深影響了個人創作理念的形塑。早在1965年劉國松於《中國現代畫的路》一書自序中就寫道：

> 我的創建「中國現代畫」的理想與主張，是一把指向這目標的劍，「中國的」與「現代的」就是這劍的兩面利刃，它會刺傷「西化派」，同時也刺

5 Edward W. Said, *Representations of the Intellectual: The 1993 Reith Lectures* (London: Vintage Books, 1994), 39-47.

傷「國粹派」。[6]

　　劉國松的藝術取向乃是在株守傳統的「國粹派」與好新慕洋的「西化派」以外，另覓一條「入傳統而復出，吞潮流而復吐」的道路。[7] 他的繪畫創作所採取的「第三條路」，在思想立場上與後殖民論者巴巴所提出的「第三空間」（third space）觀點，實有不少共通的地方。劉國松意圖從中國與西方、傳統與現代等價值觀念的衝突中，創造一種具有文化主體性的「中國現代畫」，以對抗西方殖民主義與中國民族主義的宰制作用。而他這種來自「第三空間」而具有「中間性」（in-betweenness）特色的文化生產，正如巴巴的論述所言，自各樣差異之間的夾縫中尋求超越對立的固有範疇，從而實

6　劉國松，《中國現代畫的路》（台北：文星書店，1965），4。
7　見余光中對劉國松藝術創作上「第三條路」的分析，《雲開見月 —— 初論劉國松的藝術》，《文林》第4期（1973年3月）：30-31。

劉國松 《19 世紀，20 世紀，21 世紀》 1999
水墨設色紙本 186×497cm

現文化意義的重新建構。[8]

　　1995至97年筆者於台中東海大學美術研究所進修，繼續親炙劉國松的教澤，同時也得到王秀雄、陸蓉之、薛保瑕和李振明等老師的指導，增加了對台灣現當代美術發展的了解。筆者發現台灣社會外表繁華卻內在空洞，其文化身分嚴重失落。一方面，在藝術創作上充斥著唯西方標準與品味是從的現象，故藝壇俯拾皆為趕時髦東拼西湊的形式，或是隨西風左搖右擺的風格。這正說明在西方文化殖民化的作用下，很多台灣藝術家心馳神往於歐美現代藝術的流風遺澤，遂罔顧民族意識的泯滅與文化內涵的空洞，而曲意逢迎外來的標準及品味，同時利用趕上時代潮流甚至躋身國際藝壇的訴求為藉口，來掩飾其模仿行為及崇洋心態。但另一方面，藝術界仍有不少以捍衛中國傳統自居者，無視台灣本土文化存在的現實，而一廂情願地枝附影從於中原的「國畫」正統，苟延不合時宜的繪畫思想及作風。

8　Homi K. Bhabha, *The Location of Culture* (London: Routledge, 1994), 1-3, 36-39.

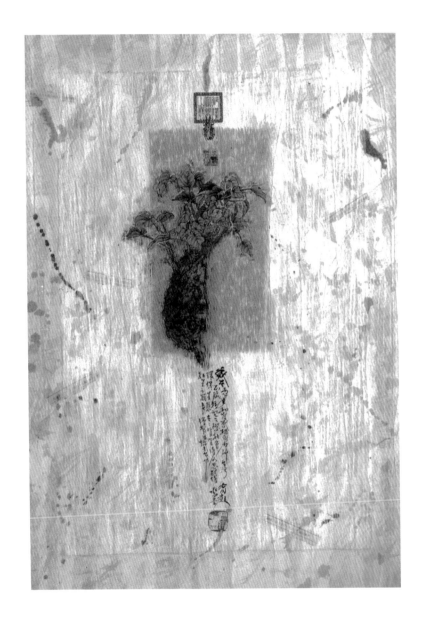

李振明 《丙子台灣之 0116》 1996
水墨設色紙本 96×69cm

李君毅的
現代水墨畫創作

因此90年代中筆者於台灣學習期間，開始借鑑方興未艾的後殖民理論，試圖建立一套具有文化自主性的藝術思想，並以此作為個人創作的學理依據。經過研讀大量後殖民主義的論著，筆者特別關注薩依德二元對立的論述策略，以及巴巴「第三空間」與「混雜性」（hybridity）等概念，思考其中所能賦予台灣美術發展的啟示。筆者將數年間的研究成果，陸續撰寫成數篇學術論文，於台北市立美術館館刊《現代美術》上發表。[9] 不過在學理探究的過程中，筆者有感於專業學科的訓練不足，遂決定赴美國進修美術史與藝術理論，以求掌握歐美學術研究嚴格的方法論，同時深化對中國傳統文化藝術主體性的認知。

9　李君毅，〈歷史偏見與霸權支配——對「中國」論述的思考〉，《現代美術》第73期（1997年8/9月）：27-31；〈從後殖民主義的觀點解析當代台灣美術〉，《現代美術》第76期（1998年2/3月）：46-50；〈後殖民情境與香港現代水墨畫〉，《現代美術》第82期（1999年2/3月）：30-36。

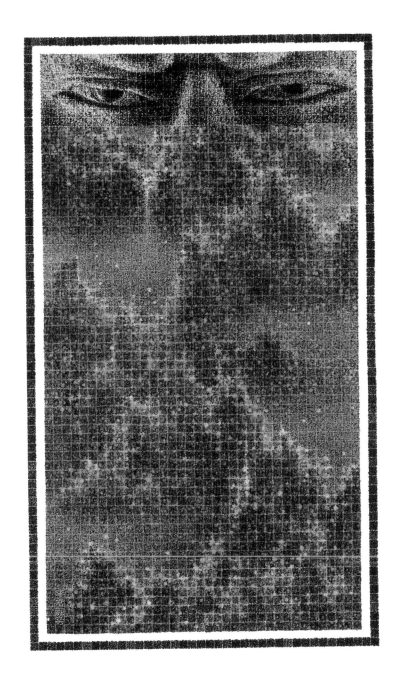

李君毅 《哭泣的山》 1996
水墨設色紙本 68×40cm

二　現代水墨畫的後殖民意義

　　筆者一直堅持現代水墨畫的創作，而在後殖民理論的薰染下，更以批判性的態度追求一種文化身分的認同與建構。薩依德的「對抗性論述」所強調的民族意識與文化自主性，讓筆者洞悉歐美文化霸權對現當代台灣美術的宰制作用，遂在傳統的水墨畫媒材中重新發掘民族固有的藝術特質，從而成功抗拒並消解對西方主導性文化的崇尚與依附。[10] 不過台灣特殊的後殖民情境，也讓筆者戒慎警惕中國民族主義的威權控制，因此特別重視現代水墨畫創作的當代意義與本土在地性，堅決反對撿拾他人牙慧的弊端。

　　所謂「現代水墨畫」者，目前已廣為藝壇與學術界所習用，乃專指一種

10 有關「對抗性論述」所具有顛覆殖民主義理論與實踐的象徵意義，見Bill Ashcroft, Gareth Griffiths and Helen Tiffin eds., *Key Concepts in Post-Colonial Studies* (London: Routledge, 1988), 56-57.

對傳統國畫進行變革，而呈現出創新風格及思想的創作類型。[11] 追溯「現代水墨畫」一詞的使用，實沿襲並脫胎自「水墨」這個名詞。中國畫史中記載唐代王維提出「夫畫道之中，水墨最為上」的說法，以倡導純用黑墨點染的畫法，後來成為了文人畫的主要表現方式。然而上一世紀的60年代開始，在台灣和香港藝壇分別出現了「水墨畫」的新用法。譬如呂壽琨於1966年在香港中文大學校外進修部開設「水墨畫課程」，教授有別於傳統國畫的創作觀念及方法，其後更把授課講稿整理出版《水墨畫講》一書。[12] 劉國松則有感於台灣日益嚴重的西化現象，於1968年在台北成立「中國水墨畫學會」，集合一批反對學步西方藝術新潮的同道，協力推展富民族特色的現代美術運動。此一團體於1970年更首先使用「現代水墨畫」的名稱，

11 「現代水墨畫」一詞的定義可參見李鑄晉，〈「水墨畫」與「現代水墨畫」〉，載李君毅編，《香港現代水墨畫文選》（香港：香港現代水墨畫協會，2001），27-40。

12 呂壽琨，《水墨畫講》（香港：自行出版，1972）。

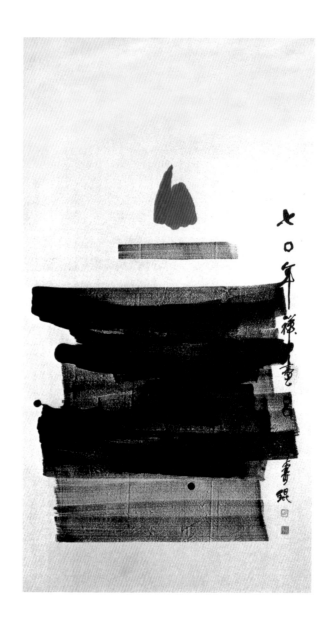

呂壽琨 《禪畫》 1970
水墨設色紙本 180×97cm

作為畫會展覽的標題。[13] 其後「現代水墨畫」一詞便於台港兩地被廣泛採用，藉以稱謂一種既無法歸屬中國傳統、亦並非附從西方現代的新派繪畫。

　　筆者於美國研究美術史期間，曾根據後殖民主義的觀點來分析劉國松的藝術創作理念，指出他從早年追求「中國現代畫」轉為其後倡導「現代水墨畫」的隱藏意涵。劉國松這種用詞上的改變，乃正名責實地表明他拒絕盲從中國或附麗西方的文化立場。[14] 事實上「現代水墨畫」一詞所具有的後殖民意義，一方面是以具有民族主體性的「水墨畫」，對西方藝術的文化殖民作用進行對抗及顛覆；另一方面則是通過「現代」觀念的強調而批判保守的民族思想，同時避免跟富於國家主義色彩的所謂「國畫」相提並論，以彰顯在國土認同問題上的抗拒。有鑑於台灣社會一直存在著西方殖民主義與中國民族主義的強烈衝突，筆者將個人的現代水墨畫創作定位在這兩方對立的意

13 中國水墨畫學會編，《中國現代水墨畫》展覽圖錄（台北：中國水墨畫學會，1970）。

14 見李君毅，《宇宙心印——劉國松的藝術創作與思想》（香港：香港大學美術博物館，1972），8-43。

識形態與價值觀念的夾縫中，以理性批判的態度面對多元混雜的現況，從而
追求一種別具抗衡意識的文化自創。

李君毅 《目迷五色》 1996
水墨紙本 40×45cm

參　學理基礎

李君毅的
現代水墨畫創作

　　後殖民主義是近年來學術界一個廣受討論的課題，相關的論述可謂聚
訟紛紜。[15] 對於國家主權存在疑義的台灣而言，後殖民的問題無論在意義
界定或概念運用上，都顯得格外錯綜複雜。一方面，台灣繁榮開放的國際都
會形象，實在難以揭示日本殖民統治或歐美帝國主義的壓迫與宰制。另一方
面，台灣跟中國大陸緊密糾纏的關聯，也難以彰顯本土文化歷史的獨立性。
台灣迥異的殖民地經驗與解殖民過程所構成的後殖民情境，誠然不能跟其他
第三世界國家一概而論，然而當前盛行的各種後殖民理論，卻可以為台灣文
化政治的分析提供建設性的思考空間。

一　薩依德對抗性的論述策略

15 相關的後殖民主義爭議，可參見Bill Ashcroft, Gareth Griffiths & Helen Tiffin eds., *Key Concepts in Post-Colonial Studies* (London: Routledge, 1998), 186-192.

　　譬如薩依德的後殖民論述就精闢地指出，西方世界一直以霸權的思考方式進行政治軍事或經濟文化等的策略運用，藉此維護歐美帝國主義的利益，不斷行使奴隸他國的暴行。在其影響深遠的《東方主義》論著中，薩依德成功地把傅科（Michel Foucault）有關權力與論述的關係轉移到東西方的問題上，利用大量的文獻資料論證「東方」不斷被西方霸權「他者化」（othering）的歷史遭遇。[16] 而他其後出版的《文化與帝國主義》一書，則進一步剖析西方如何以文化帝國主義的方式，通過商品化的市場策略與學術研究的運作機制，延續其「文而化之」他者的殖民主義霸業。[17] 薩依德以其巴勒斯坦裔的身分，探討的重點難免集中於中東地區，因此在他的「東方」論述裡，中國或亞洲只是一個模糊的概念，有時甚至還有淪為「中東他者」的危機。[18] 雖然如此，薩依德對抗性的批評策略，對處於文化兩難困

16 Edward W. Said, *Orientalism* (New York: Vintage Books, 1979), 3-13.

17 Edward W. Said, *Culture and Imperialism* (London: Vintage Books, 1994), 7-9.

18 見朱耀偉，《當代西方批評論述的中國圖象》（台北：駱駝出版社，1996），49-53。

李君毅的
現代水墨畫創作

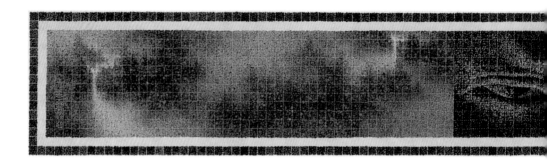

境的台灣而言，仍有振聾發瞶的啟示性意義。

筆者早期的藝術思想以及相關的論述，深受薩依德後殖民理論的影響，故專注於東西方文化二元對立的關係上。筆者曾力圖追溯內在化的西方價值取向與意識形態在台灣美術發展中的歷史脈絡，並進而探討它如何藉文化商品與學術機制的共謀，對現當代美術創作產生各種宰制作用，最終造成台灣文化身分失落的困厄。回顧西方文化在台灣的殖民化過程，實具有錯綜複雜的歷史因素。一是戰前的日本殖民統治導致對外來文化的崇尚，二是近代的中國五四運動激發對西方文化的嚮往，三是戰後的世界冷戰局勢驅使對美國文化的仰賴。台灣就是不知不覺地踏上一條西化的變革道路，往往把自

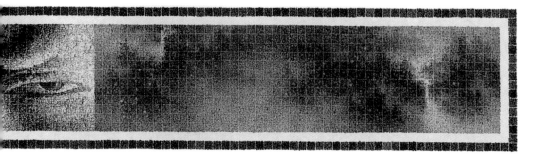

身的民族本源棄如敝屣，同時不加批判地吸收擴散外來的文化。[19]

　　台灣社會這種西方文化中心化和本源文化邊緣化的現象，具體反映在其現當代的美術發展上。回顧日據時代的台灣美術，由於遭到殖民統治的利刃割斷跟中原文化的連繫，因此其面貌與日本明治維新以後西化的藝術風格密切相關。那一代在「皇民化」政策下成長的台灣藝術家，像李梅樹和李石樵

19 見葉維廉，〈殖民主義、文化工業與消費欲望〉，《解讀現代、後現代——生活空間與文化空間的思索》（台北：東大圖書，1992），159-164。

李君毅的
現代水墨畫創作

等，皆汲汲於赴日求藝取經，從日本間接吸收法國印象派以至野獸派的表現手法，確立他們在本地藝壇的領導地位。然而這些為台灣現代美術發展揭開序幕的第一代畫家，其作品實際上無不顯示出對西方藝術樣式片面而刻板的模仿；加上他們長期掌控大專院校的美術教育以及「台展」、「省展」的策劃評審，結果形成了台灣美術一種以西方為尚的保守與權威作風。[20]

至於彼岸的中國大陸藝壇，也在20世紀初五四新文化運動的催化下，掀起一場波瀾壯闊的現代美術風潮。當時無數中國藝術家因感傷民族的危難與文化的衰微，遂紛紛投身於陳獨秀等人所鼓吹的美術革命行列，通過學習西法以打破傳統文人繪畫的枷鎖。[21] 作為美術改革先驅的徐悲鴻和林風眠，其寫實主義手法或形式主義風格的倡行，充分顯示了西方藝術的觀念技

20 見王秀雄，〈台灣第一代西畫家的保守與權威主義暨其對戰後台灣西畫的影響〉，《台灣美術發展史論》（台北：國立歷史博物館，1995），174-179。

21 見郎紹君，〈近現代引入現代西方美術的回顧與思考〉，《論中國現代美術》（南京：江蘇美術出版社，1988），15-21。

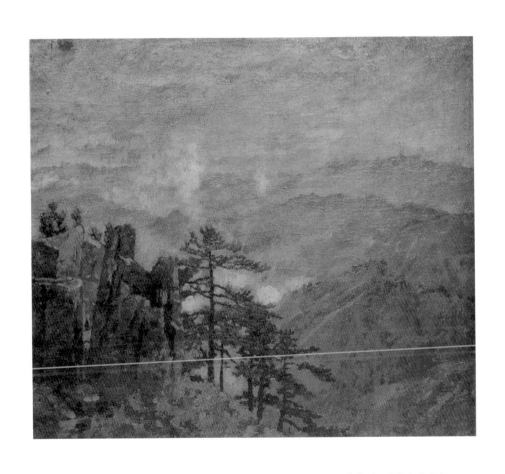

徐悲鴻 《黃山秋色》 1935
油彩畫布 70×83cm

巧蔚然成為當時中國藝壇的主導力量。這些畫家借洋興中的做法無疑是新時代的大勢所趨，雖然為中國美術發展帶來繁榮的景象，不過他們反傳統的西化思想也引起對西方藝術盲從附會的弊端，而此種深層的負面作用甚至影響到戰後台灣的現代美術運動。

　　抗戰勝利後的台灣結束日本半世紀的殖民統治，國家主權的重建本可提供文化發展新的契機。不過到了50年代，國共雙方的政治對峙讓美國的勢力不斷注入台灣，而中國五四時期傳留下來的文化革命星火就是在滿城西風的吹撥下，燃燒起燎原之勢的新一波現代美術運動。當時引領風騷的「五月」和「東方」，其會員莫不睥睨傳統國畫的守舊落後，把西方的現代藝術奉為畫學圭臬；於是歐美的抽象繪畫成為他們革故鼎新的有力武器，橫屬60年代的台灣藝壇。[22] 針對這種唯西方藝術是從的好新慕洋之舉，雖然

22 見倪再沁，〈西方美術‧台灣製造──台灣現代藝術的批判〉，《台灣美術論衡》（台北：藝術家，2007），21-24。

「五月」的主將劉國松作出回歸中國傳統的反省，而其後文學上的鄉土運動也提出關懷現實生活的呼籲，然而伴隨資本主義商品文化洶湧而至的西方新潮，已銳不可擋地席捲整個台灣社會。因此從上一世紀的70年代末以來，台灣的美術發展便在氾濫的西潮中隨洋波逐新流。

近代以來的西學東漸誠然具有正面的啟蒙作用，它使沉淪的中國在西方帝國主義強權的現代文明衝擊下，產生文化更新的自覺；而對台灣現代美術發展而言，西潮的湧入也為僵化的藝術風格帶來革新的動力。不過根據薩依德批判性的論點，在當前後殖民情境下的台灣，美術創作者絕不可再對文化殖民化的問題掉以輕心，一味追求藝術的現代化與國際化而不擇手段地盲目西化。他們這種邯鄲學步的做法，以喪失自身的本源文化與民族意識為代價，意欲換取國際的承認，將令台灣的當代美術失其故行，無法建立自我身分的認同，最終淪為西方主流藝壇無足輕重的點綴物。

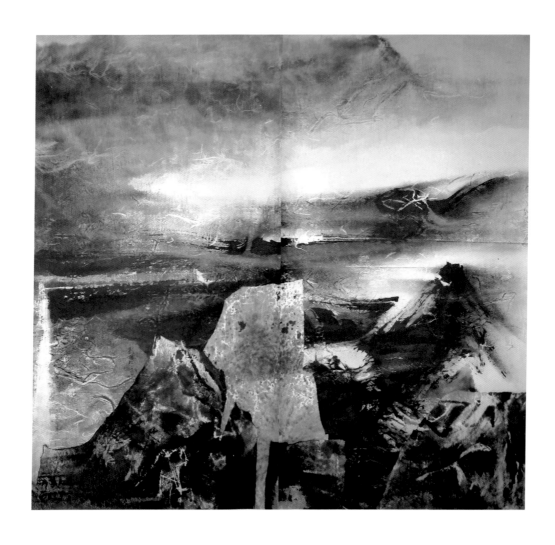

劉國松 《雲山圖》 1967
水墨設色紙本 136×147cm

二 巴巴後殖民理論的「混雜性」概念

利用薩依德對抗性的論述策略來審視台灣現當代美術發展的問題，雖然在去西方殖民化的文化主體建構上有立竿見影之效，但其東西方二元對立的觀點卻難以揭示台灣社會多元混雜的獨特文化現況。廖新田曾針對筆者相關的論述，提出他的疑慮：

全面批判檢討台灣美術的發展深受西方勢力影響似乎成為援引後殖民邏輯的有力憑藉，卻也陷入一種全面指控的迷思，將接觸西方與實質的宰制形式與創作表現形式普遍化為台灣美術的全貌與實質，調子相當悲觀、憤懣，態度上是對抗的。〈從後殖民主義的觀點解析當代台灣美術〉（李君毅，1998）最具代表。[23]

23 廖新田，〈由內而外或由外而內？台灣美術的後殖民主義觀點評論狀況〉，《藝術的張力——台灣美術與文化政治學》（台北：典藏藝術家庭，2010），144。

李君毅的
現代水墨畫創作

　　筆者在個人藝術創作的實踐中，加上赴美研究時的思索反醒，逐漸察覺薩依德後殖民理論的局限性。在薩依德二元對立的思想框架下，東西方往往被簡化為殖民者跟被殖民者、壓迫者跟被壓迫者、中心跟邊緣等階級關係，熟視無睹了兩者在文化上相互交融滲透的複雜狀態。因此筆者近年有關台灣現當代美術的分析思考，特別是2011年自美返台任教及定居後，轉而積極參考了巴巴的「第三空間」與「混雜性」等概念，以求更準確地掌握台灣主體性文化身分的定位。

　　巴巴的後殖民理論在探討殖民過程中的互動關係時，反對二元對立的批判性論述方式，轉用較具包容性的觀點立場，剖析其中矛盾複雜的「混雜性」狀態。他認為殖民者跟被殖民者的權力關係，並非涇渭分明的強者壓迫與控制弱者，而是充滿含混交雜的模糊性，身處弱勢者仍可進行一種非暴力的柔性抵制。[24] 透過彰顯文化與政治權力上消融對抗抵制的交流協

24 見趙稀方，《後殖民理論》（北京：北京大學出版社，2009），109-110。

商，巴巴提出具有建設性意義的「第三空間」概念。在這種允許多元文化混雜交融的間隙性空間中，以往被忽略與壓迫的弱者得以發聲，並利用「模擬」（mimicry）的策略顛覆既有的權力結構，從中發現文化發展的種種可能性。[25]

邱貴芬在她的文化評論中，即採取此一包容性的文化論點，指出在後殖民情境下混融的「台灣本質」，乃是其被殖民經驗裡所有不同文化異質的全部總和。她指出台灣文化的特質：

> 如果台灣的歷史是一部被殖民史，則台灣的文化一向是文化雜燴，「跨文化」是台灣文化的特性，「跨語言」是台灣語言的特質。在破除殖民本位迷思的同時，我們必須破除「回歸殖民前淨土淨語的迷思」。一個「純」

25 見生安峰，《霍米·巴巴的後殖民理論研究》（北京：北京大學出版社，2011），103-104。

鄉土，「純」台灣本土文化、語言事實上從未存在過。[26]

台灣文化身分的「混雜性」，可說是當今世界地球村「跨文化」（transculturation）之下的普遍現象。所以在這個中西混雜的台灣文化空間裡，文學寫作上的語言文字或藝術創作上的形式技巧，出現各樣不中不西的雜糅情況，也就理所當然地見怪不怪。試看劉國松的現代水墨畫，其紛繁雜沓的表現手法，的確難以用中國傳統繪畫或西方現代藝術的既有標準來評斷。又如袁金塔的多媒材創作，其中便包含了中國傳統、西方現代、日本東瀛及台灣本土等混雜的文化特點。

26 邱貴芬，〈「發現台灣」──建構台灣後殖民論述〉，《後殖民理論與文化認同》（台北：麥田出版，2007），177。

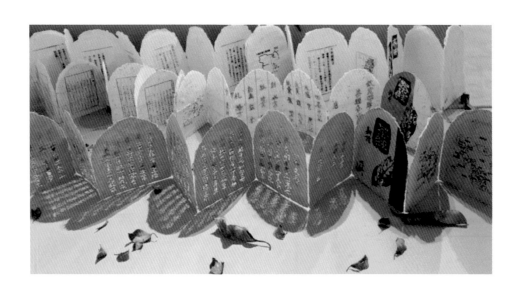

袁金塔 《不紙這樣》 2012
混合媒材裝置

　　但巴巴也並非通盤接受後殖民的文化現況，他指出第三世界國家「混雜性」的文化身分，假若無法質疑支配性論述的等級制度與權威地位，那就只有繼續扮演帝國主義中心神話下「他者性」（otherness）的次等文化角色。[27] 從這種後殖民主義的觀點來看，台灣受到西方殖民主義和中國民族主義的前後夾制，本地的文化身分有可能變成「雙重他者」而遭納入中西方各自的中心論述內，以提供另類他性的地方特色或異鄉風味來襯托出主導性文化的包羅萬象。事實上在晚期資本主義（late capitalism）消費文化的全球性擴散下，「他者性」彷彿成為了當下文化生產的最佳賣點，「變成他者」也不失為一種時髦行徑。文化評論者朱耀偉就提出警告：

　　　　這種以「異國」為名的消費主義無不將「他者」商品化，而第三世界知識
　　　　份子在這脈絡下也順理成章的變成了「他性機器」，以生產供第一世界消

27　Bhabha, *The Location of Culture*, 112-114.

費的「他性」為其職業。[28]

　　台灣作為一個國際性的商業都市，本地的文化空間難免充斥著各種「他性」的流行文化產物。面對這種跨國資本主義的商品化趨勢，台灣文化的「混雜性」身分如何披沙簡金地呈現自我的主體意識，從而彰顯巴巴所謂的「中間性」力量，無疑是現今在後殖民情境下的當務之急，也是筆者現代水墨畫創作當前所要追尋的目標。

三　「第三空間」的台灣文化自創

　　台灣的社會結構早已變得高度商業化，一般群眾在洋貨為貴的消費心理作祟之下，對於那些學步西方藝術的創作，也猶如其他舶來商品一般不假思

28 朱耀偉，《當代西方批評論述的中國圖象》，140。

李君毅的
現代水墨畫創作

索地欣然接納。誠如詹明信（Fredric Jameson）對晚期資本主義的分析，消費意識無孔不入的滲透讓藝術貼上了商品的標籤，故平面的膚淺感、複製的重複性、虛無的零散化成為了後現代主義（postmodernism）的文化特徵。[29] 由是不少台灣藝術家，像以「Made in Taiwan」英文字樣為標榜的楊茂林，遂名正言順地經營起個人的品牌；他們將藝術商品化視作一種超越國界的普遍社會現象，通過攀附於西方後現代文化的理論體系，從而獲得自身創作存在價值的肯定。

商品化的「後現代性」（postmodernity）所具有的全球擴散力，似乎足以把各民族國家的傳統價值攪碎，然後銷鑠於消費慾望架構而成的新世界文化秩序中。不過後殖民理論精闢地指出，這種以歐美為中心向外輻射的後現代文化策略，其實是西方文化霸權延續其支配他國的利器。[30] 當代的台灣

29 詹明信，《後現代主義與文化理論》，唐小兵譯（北京：北京大學出版社，1997），162，205-208。

30 見徐賁，《走向後現代與後殖民》（北京：中國社會科學出版社，1996），172-174。

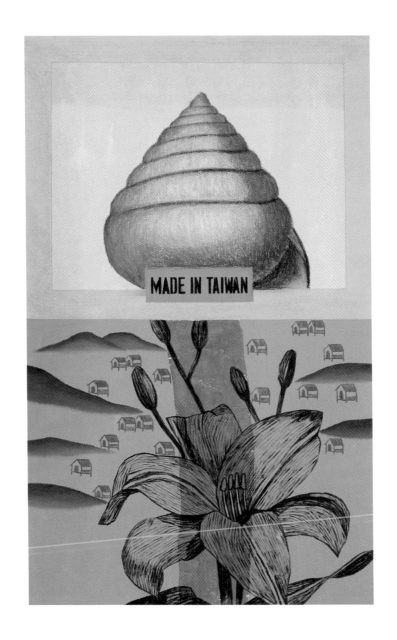

楊茂林 《台灣紀事》 1996
壓克力畫布 117×72.5cm

李君毅的
現代水墨畫創作

藝術家假如借用西方藝術的視覺語言，試圖在後現代文化的商品邏輯中尋求定位，將可能自投文化殖民化詭奇的羅網，他們的創作勢必成為次等商品而被洋人「消而費之」。西方文化的殖民作用在台灣社會的內在化與合理化，造成了本源文化厝火積薪的危機。當前在台灣不論是藝術家還是美術論者，無不熱衷於西方價值取向與意識形態的追逐，以求建立並鞏固個人事業的基礎，甚而沉溺於本地商品市場與政治權力運作機制下隨手可得的利益。

近年中國大陸經濟實力的崛起，儼然成為了新世紀的世界強權，其奢侈品的消費力量更已超越歐美傳統大國。隨著經濟全球化的趨勢，中國龐大的市場規模與強勁的消費力，已導致國際政經權力秩序的重整。在藝術品的國際交易市場上，中國也逐漸展現左右大局的實力。面對此一丕變的政經情勢，台灣的文化產業雖可注入新的發展動力，但也有淪為「他性機器」的危機。不少台灣藝術家不禁對誘人的中國市場心生想像，企圖為作品爭取更大的經濟效益。他們的創作或也樂於強調本土在地性的特質，但本源文化卻並非真正受到重視，可能只是被隨手拿來然後削足適履地塞入中原文化體系內，以彰顯其中「他者性」的賣點。這樣的情況就像80年代以丁紹光為首

的雲南畫派,利用庸俗的裝飾性表現手法,專事編造虛假的異族風味與鄉土情調去謀取藝術市場的青睞。

　　當代台灣藝術家面對這種左右兩難的文化困局,首先應該重拾知識份子批判現世的責任與自我反省的能力,深入檢討逢迎國際藝術潮流及市場並求取立竿見影效果的盲目性與功利性,繼而參照一些在第三世界國家方興未艾的後殖民理論,建立一套對抗帝國主義霸權支配的本土文化策略。不過筆者堅信真正具有建設性的台灣後殖民藝術創作,絕非偏激地鼓吹狹隘的地方主義,以仇外的心理去排斥對中原或西方文化的互動交流,而是成功地掌握超越殖民文化與民族主義困局的國際視野與道德勇氣,從而在現今世界後現代文化秩序的權力關係中確立自我身分的認同。通過對後殖民理論的探索研究,筆者認為台灣藝壇的現代水墨畫,乃存在於中西方文化混雜交融的間隙性空間中,足以展現本地獨立自主的文化特質。[31] 而在當前台灣的後殖民

31 有關現代水墨畫所具有台灣本土性,可參見劉國松,〈本土意識與現代水墨 —— 迎向光明燦爛的21世紀〉,《第二屆現代水墨畫展》圖錄(台北:國立藝術教育館,1998),10-13;〈本土繪畫 —— 現代水墨畫〉,《現代水墨畫展》圖錄(台北:21世紀現代水墨畫會,1999),2-3。

情境下，筆者個人的現代水墨畫創作，就是試圖發現一種超越二元對立的「第三空間」，從多元文化「混雜性」的互動狀態中，實現具有台灣文化主體性的身分認同。

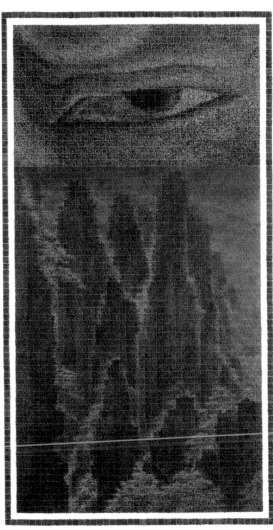

李君毅　《左右兩難》　1991-92
水墨設色紙本　100×66cm（每張）

肆　創作媒材與技法

李君毅的
現代水墨畫創作

一　創作媒材

　　筆者多年來從事現代水墨畫的創作，在媒材的選擇與運用上，既保留了
中國傳統繪畫的紙與墨，也嘗試一些創新的工具材料，如以軟木替代毛筆，
或以西方的水彩與壓克力取代國畫顏料。現代水墨畫對傳統媒材的繼承，其
實涉及到文化身分認同的問題。自20世紀初以來，由於受到西方工業文明
的強烈衝擊，加上歐美帝國主義的強權壓迫，中國經歷了嚴重的文化認同危
機。不少知識份子就是抱著「尊西人若帝天，視西籍如神聖」的心態，意圖
從西方的價值體系找尋中國的現代認同。[32] 中國的藝術家也是在這種自我
文化身分失落的情況下，乞靈於西方現代藝術以求個人創作的肯定，因此他
們競相以西洋繪畫的媒材技巧來進行創作。但也有不少名留畫史的前輩藝術

32 有關20世紀中國知識份子的文化認同危機，參見余英時，《歷史人物與文化危機》（台
　　北：東大圖書，1995），1-32，187-196，209-216。

家，像林風眠、朱屺瞻、李可染、丁衍庸等，他們雖在學院接受西洋畫的訓練，其後卻不約而同地放棄了油畫而轉用水墨的媒材，從而克服了文化身分認同的心理障礙，結果成功地創造出具有現代意義的中國繪畫風格。

　　現代水墨畫肇始於上一世紀60年代的台灣，爾後影響到香港及中國大陸，蔚然成為一股藝術風潮。台灣現代水墨畫的發展，距今經歷了超過半世紀的光景，早已成為本地文化一個重要的組成部分。被譽為「現代水墨畫之父」的劉國松曾針對本土性的問題指出：

　　在台灣的水墨畫家，因為接觸面廣，思想活潑，吸收並消化了外來影響，卻產生了「反文人畫」的意念，發生了突變而創造了嶄新的「現代水墨畫」。

　　換句話說，「現代水墨畫」是台灣漢民族文化融合了外來影響，在這片土地上創造出來的新繪畫、新風格，這才是真正的「本土繪畫」。[33]

33 劉國松，〈本土繪畫──現代水墨畫〉，3。

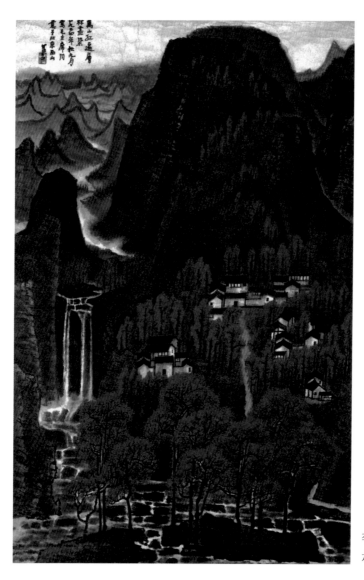

李可染 《萬山紅遍》 1964
水墨設色紙本 136×84cm

筆者作畫用的軟木印具及墨盒

　　而筆者根據後殖民主義的理論，也同樣把個人的現代水墨畫創作，定位在一種多元文化混雜交融的「第三空間」中，希望藉此媒材可呈現出台灣文化獨有的差異性與抗衡力。

　　筆者的現代水墨畫創作，皆以軟木蘸墨反覆拓印，把寫實的圖像呈現在畫紙上。由於受到劉國松「革筆的命」等創新觀念的啟發，筆者於偶然的情況下發現紅酒瓶的軟木塞，蘸上墨汁後可以拓印出類似石刻搨片的肌理。[34]軟木作為創作材料的好處，除了其表面有豐富的肌理質感外，它的吸水性也讓墨可以被拓印多次，從而在紙上呈現出不同深淺的黑灰調子。同時機械生

34 關於劉國松「革筆的命」的主張，見其〈談繪畫的技巧〉，《星島日報》1976年11月17-19日。

<div align="right">筆者利用自刻的塑膠模板以再生的紙漿製成手造紙</div>

產的合成軟木片價格廉宜並隨處可得，操作時耗損性低而經久耐用。為求創作上的便捷，筆者把軟木片切成小方塊，黏貼於方形的印章木材上。至於創作所使用的墨，也是工業製造的瓶裝墨汁，為達拓印時更佳的效果，墨會倒在鋪上棉布的瓷盒中，如同鈐蓋印章般以軟木工具把墨轉印到紙上。

而在創作用的紙材方面，筆者因拓印技法的需要，故選擇具吸水性而較厚或韌性較強的畫紙。如中國安徽涇縣生產的夾宣，日本造的白樺紙及台灣的機械棉紙，即使用力以軟木印具壓印也不致皺摺破損。為了豐富畫面的肌理質感，筆者還參考版畫紙漿模塑的方法，自製具有凹凸文字效果的手造

紙。其製作方式乃是先刻出反面文字的塑膠模板，另將使用過的書畫廢紙用電動攪拌機加水搗碎，然後把紙漿倒入膠模中成形，再經施壓及風乾等程序才告完成。筆者自製的這種手造紙，呈現猶如漢魏碑刻般的浮雕立體感，而在其上加墨添色進行創作，可以打破繪畫平面性的限制，經營出尋常水墨畫無法達到的肌理質感效果。

二　創作技法

　　筆者的藝術創作秉承了現代水墨畫在技法革新上的一貫思想，因受傳統印章與拓本藝術的啟發，遂選用軟木切成的小方塊替代毛筆，並以攝影圖片為原始的圖像資料，通過軟木方塊的反覆拓印，表現出一種嶄新的視覺效果。這種富於理性的創作方法，跟傳統國畫所講求的筆墨觀念截然不同；同時在操作過程中的絕對控制，也有別於一般現代水墨畫家所採用的隨機性技巧，實隱含一種對機械複製時代量產化文明的批判。筆者開創的軟木拓印技法，根據個別作品形式與內容上的要求，大致可以劃分為兩種類型。

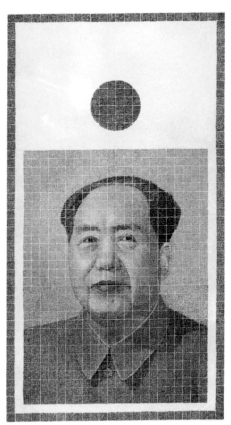

李君毅 《萬歲，萬睡，萬萬碎》 1988
水墨紙本　194×105cm（中）　158×89cm（左，右）

（1）鈐印法

　　印章是中國傳統繪畫的一個重要成分，構成文人藝術所謂「詩書畫印」的獨特體系。[35] 筆者自印學印藝得到創作靈感，故選用易於吸墨的軟木片，將之切割成小方塊後，黏貼於木質印材上而成繪圖工具。筆者通過軟木印具反覆不斷地蘸墨壓印，取代了傳統國畫用筆用墨的技法，在操作上跟鈐印的方式雷同，只是以軟木代印以墨為泥。軟木這種材質的軟硬度與吸水性，實介乎毛筆與印章之間，它不像金石那類印材不易吸水，而是能讓墨汁滲入鬆軟的木質中，故鈐蓋時允許重複施為，產生濃淡深淺的墨色層次。在運用軟木印具反覆拓印時，筆者還需要不斷改變壓印的力度與方向，並且小心控制墨的濃淡乾濕，從而經營出各種不同的寫實圖像。此外筆者的作品常以文字或圖案作背景，如2012年的《毛澤東山水》由「毛」、「澤」、

35 中國印章的使用與欣賞作為一種專門學科可上溯至宋元，見沙孟海，《印學史》（上海：西泠印社，1987），89-100。

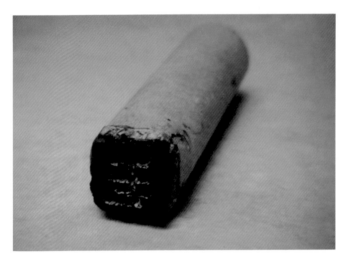

刻有「毛」字的軟木印具

「東」三字組成，2012年的《一枝獨秀》有重複的玫瑰圖樣，故軟木印具
上也像篆印般鐫刻相關的反向字或圖。

近年來筆者的畫作以黑白水墨為主，但偶因創作題材的需要，如四季山
水的表現，也會運用色彩以增強效果。若是需要設色的作品，則會在整張畫
的黑墨調子完成後，再進行上彩敷色的程序。而筆者的設色方法也有別於傳
統的染色，乃是利用西洋水彩的圓頭畫筆，以類似法國畫家秀拉（Georges
Seurat）所創的「點彩法」（pointillism），在畫紙的正反兩面分別點加水彩
或壓克力顏料。此一上色方法所形成的細碎散點，可與軟木拓印的顆粒狀肌
理相互搭配，並使畫作達到一種視覺上的混色效果。

<p align="center">2012 年作品《沁園春‧長沙》細部所呈現的點彩法效果</p>

（2）拓碑法

　　筆者開創軟木拓印的技法，除了得益於印學印藝外，同時也深受傳統拓本藝術的影響。中國拓本的歷史由來久遠，據王國維對曹魏石經的考證，以紙覆於石上椎搨文字的做法，早在隋代以前已經出現。[36] 由於軟木表面帶有豐富的肌理紋路，在壓印的過程中可以達到類似拓碑的效果，故筆者特意

36　見錢存訓，《中國古代書史》（香港：中文大學出版社，1975），79-81。

前秦廣武將軍碑
拓本局部所呈現之方格與文字

仿效漢魏碑碣的形制，尤其是上面刻有方格與文字者，藉以呈現一種規整而莊嚴的方格狀畫面結構。

當創作的畫面背景並非重複的字或圖，而是如碑銘般長篇幅的文字時，筆者會先將長文陰刻在厚紙板上，然後用類似拓碑的方式於刻板覆以畫紙，再用軟木反覆蘸墨進行拓印。像2013年的《畫中有詩》與2014年的《山舞銀蛇》等作，就是用這種方式進行以增加工作效率，避免了在印具上逐一刻字的耗時工序。不過這種技法不像傳統的拓碑只著眼於文字的轉搨，筆者仍需大量的創作時間，如此作品才能在顯現文字痕跡的基礎上，完成畫面具體圖像的精確描繪。

刻上長篇詩文或經文的厚紙板

伍　創作形式與內容

李君毅的
現代水墨畫創作

一 創作形式

筆者隨劉國松習畫多年，從早期於香港中文大學因他的鼓勵而從理工轉習藝術，到台中東海大學美術研究所深造現代水墨畫創作，一直受到其繪畫思想的薰陶。劉國松除倡導「革筆的命」外，更總結數十年的教學心得而提出「先求異，再求好」、「畫學如摩天大樓」等理念，要求學生先要創造個人與別不同的形式風格，爾後不停鍛練技法並充實內涵，達到「專、精、深」的境界，從而如摩天大樓般在藝壇出人頭地。[37] 因此筆者的創作從未拘囿於前人的繪畫方式與風格，而是以軟木拓印發展出一套屬於個人的新技法，藉此完成作品中規律化的方格形式與風格。

相較於傳統筆墨書寫性的繪畫形式，筆者利用軟木拓印的創作則偏重製

37 有關劉國松的美術教育思想，可參見〈談水墨畫的創作與教學〉，《美育月刊》第76期（1996年9月）：19-26；〈我對美術教育改革問題的思考與實踐〉，載潘耀昌編，《20世紀中國美術教育》（上海：上海書畫出版社，1999），458-463。

劉國松　《藝術的摩天大樓》　1999
水墨設色裱貼紙本　310×100cm

作性與設計感。這種形式風格的呈現，顯然受到西方普普藝術（pop art）的
啟迪，特別是沃荷（Andy Warhol）作品的影響。沃荷的畫作慣常以整齊排
列而重複並置的影像處理手法，表現消費社會通俗流行的商品及人物。他的
重複性圖像所代表的普普風格，除了顯示其專業擅長的平面設計原理外，更
深刻反映在現代工業文明機械複製的時代，消費主義下物質生活標準化與量

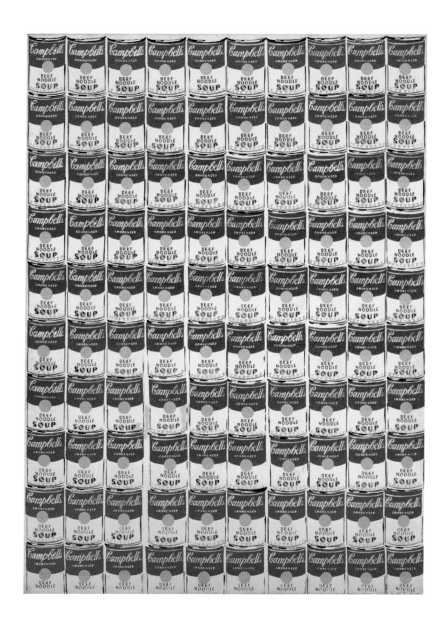

沃荷 《一百罐》 1962　油彩畫布　182.9×132.1cm

產化的單調乏味。筆者對軟木印具機械性的操作方法，煞費心力地刻意經營出規整重複的方格形式，也是意圖表達同樣的批判精神與諷刺意識。

同時筆者使用軟木工具壓印時，在每個獨立的方塊印痕之間，會刻意留白空出細小縫隙，從而形成整體畫面網狀的方格結構。這種方格結構的繪畫形式，其實早為西方藝術家普遍運用，譬如照像寫實主義（photorealism）的肖像畫家克羅斯（Chuck Close），便是其中的佼佼者。藝術評論家克勞絲（Rosalind E. Krauss）曾針對此一形式，分析其中所隱含的深刻內在意義：

> 格子的神話力量，在於它讓我們相信在我們接觸唯物主義（或科學、或邏輯）的同時，它提供了一種信仰（或幻覺、或虛構）的解放⋯⋯格子在一種純粹是文化的物體的限定表面上瓦解了自然的空間性。透過它對自然及言語的排斥，結果是愈加沉默。而在這種新發現的靜默中，許多藝術家認為他們可以聽到的是藝術的筆端與源頭。[38]

38 克勞絲，《前衛的原創性》，連德誠譯（台北：遠流出版，1995），14-15，225。

克羅斯 《自畫像》 1978
蝕刻版畫 134×104cm

　　格子所意味的一種對事物本質的探索觀照，在中國傳統中也有相通的哲學性意義。早在儒家經典《禮記》中，就有「致知在格物，物格而後知至」的說法，而宋代朱熹更把「格物致知」的概念發揚光大。[39] 清末的中國學術界稱西洋自然科學為「格物」或「格致」，可見「格」所具有理性分析的意涵。筆者採用方格結構的繪畫形式，乃源於個人理性思維的本性，故作品再自然不過地顯露出此一個性特質。至於筆者對方格形式的理解，也受到中

39 有關朱熹「格物致知」論的思想內涵，見樂愛國，《朱子格物致知論研究》（長沙：嶽麓書社，2010），128-181。

李君毅 《一花一世界》 2014
水墨紙本 66×66cm

國傳統文化中有關「格」多重意義的啟發。除方格形狀或格物推究外，它也意指如制度規格、風格格調、阻止格礙、糾正格非、格鬥格殺等等。正是「格」多義性的文化特點，讓筆者在創作中得以賦予作品更豐富多層的內涵意義。

二　創作內容

　　筆者從事的現代水墨畫創作，雖然採用國畫常見的山水、人物、花卉或樹石等題材，但通過創新的表現技法與繪畫形式，力圖擺脫傳統文人藝術的窠臼，呈現出一種具有時代意義的文化內涵。因此筆者從一些歐美畫家的作品中尋找靈感，如德國的基弗（Anselm Kiefer）利用象徵性的手法隱喻對民族國家與人類世界的悲懷，就曾對個人的創作產生深刻影響。有感於傳統國畫普遍欠缺基弗那種關注現世的精神，筆者遂以現代水墨畫的媒材試圖表現同一情懷。作為一個身處21世紀的台灣藝術家，對於國家社會的轉變以及自我存在的困惑，無疑必須進行深刻的探討與省思，從而自傳統文人藝術的

基弗 《花灰》 1983-97
混合媒材畫布 380×760cm

桎梏中解放出來，以富於人文主義的思想關注人生與反映現實。

　　筆者從早期的創作至今，皆一再沿用方格結構的繪畫形式，藉以分割解構完整的畫面，寄寓家園國土的分崩離析。除了表現身處台灣的所感所憂外，筆者也把思緒延伸至人類普遍面對的難解問題。因此有些作品借取古代碑刻的形制，探討祭祀哀悼的生死觀念；有的採用神像眼部的特寫手法，揭示主宰自然的神祕力量；有的則透過春夏秋冬的重新詮釋，反映人世苦難的轉瞬即逝。這些畫作無不試圖在傳統水墨畫的美學基礎上，增添更為豐富而深刻的人文思想與現代精神。

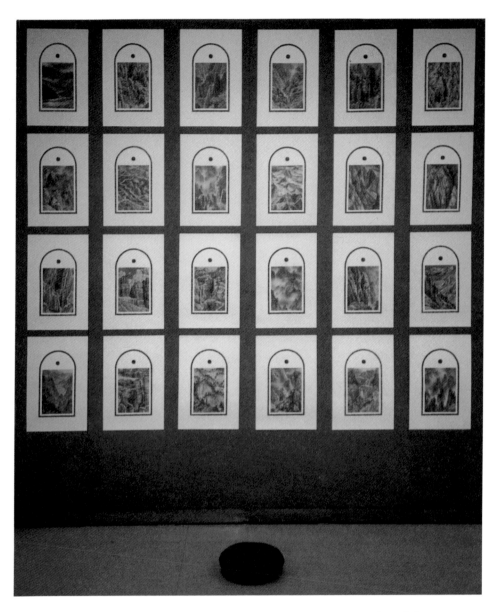

李君毅 《祭》 1990-91
水墨設色紙本 288×336cm

《祭》局部

　　由於筆者賦予創作深層的思想內容與文化意義，往往潛藏於表象的繪畫形式之下，不易被一般的觀者所了解，因此對每件畫作的標題都苦心思索，以求點出箇中關鍵，從而透露內在委婉蘊藉的意涵。譬如2013年的《山水・山碎》、2014年的《春祭》及《冬祭》等作品，借取了語言上的諧音；又如2012年的《一枝獨秀》，或是2014年的《心心相印》、《山外有山》及《同根》、《連理》等畫題，則運用了文學修辭中的隱喻、借喻及擬人法等，讓觀者透過熟知的文字用語或成語典故，來發現新的人文意識與文化含義。

李君毅 《連理》 2014
水墨紙本 122×167.6cm

陸　作品分析說明

一　山碎系列

（1）《山水・山碎》

2013

水墨紙本

86×159cm

　　筆者從小離開出生地的台灣，在英國殖民統治的香港長大。由於親身經歷了香港主權回歸中國大陸的動盪歲月，使筆者一直關注兩岸三地政局的變化，思考其中令人困惑憂慮的種種問題，並以此作為個人創作的主要題材。所以筆者的現代水墨畫創作，在形式技法與思想內涵上，皆與個人的政治關懷密不可分。譬如繪畫形式一再沿用的方格結構，就是要以理性批判的方法來解構完整的畫面，從而寄寓政權對峙與家國破碎的歷史及現況。筆者據此完成了「山碎系列」的一批作品，以表達對當前國家社會相關問題的思索回

應，從而為中國傳統山水題材注入時代性的新意義。

　　若追溯這一系列的創作，時間最早的應是筆者1988年大學畢業作品《萬歲，萬睡，萬萬碎》，當時以帶有諷刺意味的諧音為題，暗示個人對政治情勢的無奈批判。由於筆者的成長經歷使然，對於國家意識與文化身分的認同，一直存在著無法開釋的困擾與疑慮。因此「山碎系列」的創作貫穿了筆者的從藝歷程，到2013年完成的《山水‧山碎》，仍利用相關的諧音點出畫中的內在意涵。整件作品遠觀雖是安謐優美的山水景色，但近看則會發現其實已是支離破碎的「格化」狀態。

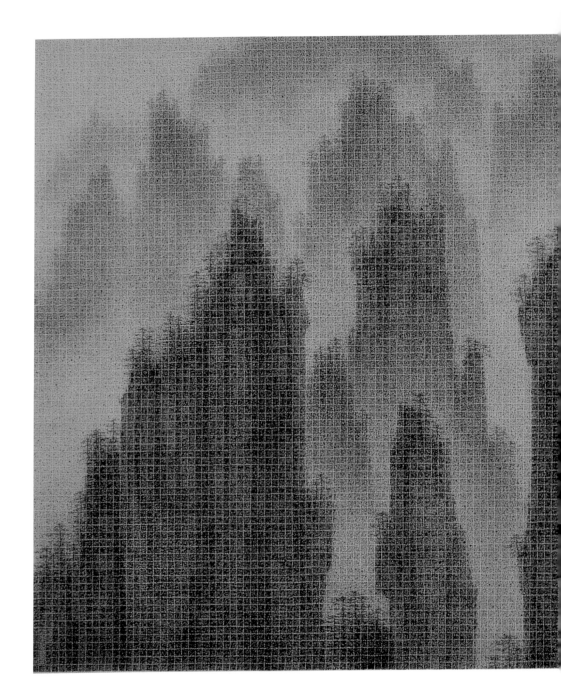

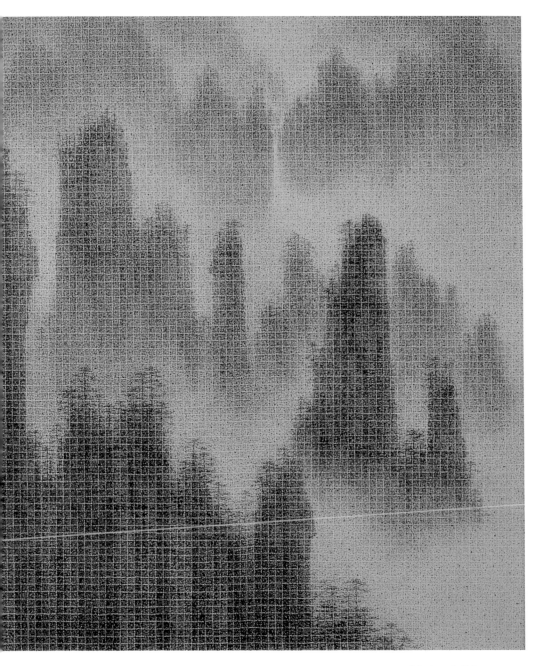

《山水・山碎》2013
水墨紙本　86×159cm

（2）《相峙》

2011

水墨紙本

152×95cm

　　在中國文人畫的傳統中，對於政治議題的關注極少，特別是山水題材的表現，描繪的往往是不食人間煙火的化外美境，以作為畫家逃遁現實的心靈解脫空間。筆者試圖在傳統山水美學的基礎上，增添更為豐富而深刻的人文思想與當代精神。因此「山碎系列」的創作，既參考歐美藝術對現世的關注，卻也保留中國傳統含蓄婉約的文化特點，不致流於西方式的過分淺白直接。

　　《相峙》一作依舊是採用方格結構的畫面形式，以取政權對峙與家國破碎的象徵意義。為了彰顯主題的政治性內容，筆者選用兩方軟木印具，分別於其上雕刻國民黨與共產黨的徽章，通過兩印交替蘸墨鈐蓋，細心拓印出寫

實風格的山水圖像。在山水背景中配以重複滿佈的兩個黨徽圖案，代表了近代史上中國經歷的政治鬥爭與權力角逐，而且「相崎」持續至今仍未間斷。在表面恬和優悠的山光水色之下，其實滿佈著秩序交錯而方向凌亂的徽章圖案，藉以暗示國家社會外表平靜而內在不安的狀態。

《相崎》2011
水墨紙本
152×95cm

二 毛澤東系列

（1）《毛澤東山水》

2012

水墨紙本

121.9×152.4cm

　　創作這件作品時，筆者參考了中國大陸張家界的風景照片，把數張圖裡比較理想的山石造形拼湊起來，然後以軟木蘸墨拓印的技法，完成具有照相寫實意味的山水。畫作中的背景呈現出筆者一貫採用的方格構成，而格內則滿佈「毛」、「澤」、「東」三字，故題為《毛澤東山水》。至於選擇表現湖南張家界的景色，也是配合作品主題的需要。

　　以毛澤東為題材的藝術創作，在中國大陸一直都極為盛行。此類作品從早期服膺於政治意識形態而作為歌功頌德的宣傳工具，演變到目前則一面倒

地加以否定而極盡嘲弄醜化之能事。觀乎當今有關毛澤東主題的創作，絕大多數都欠缺了深度的藝術語言轉化，只是以膚淺媚眾的流行風格來取悅商品化市場的低俗口味。[40]

筆者的「毛澤東系列」則意圖以冷靜客觀的態度，來檢視在毛澤東的政治體制下，中國大陸社會所存在的問題，從而進行一種理性批判的藝術表現。此件作品的背景用「毛」、「澤」、「東」三字組構而成，藉以顯示其無處不在的影響力。而這些姓名文字都是經過刻意的排列，細看便會發現其中有正向的，有側左或側右的，也有倒過來的。如此的處理方式，乃象徵此一社會表面規律整齊與安穩平順，其實內在卻充滿著混亂無序及騷動不安的因素。

40 其中最具代表的是所謂「政治波普」的藝術風潮，見易英，〈政治波普的歷史變遷〉，《中國當代藝術批評》（台北：五南圖書，2012），259-266。

《毛澤東山水》2012
水墨紙本　121.9×152.4cm

（2）《日出東方紅》

2013

水墨紙本

153×265cm

大型畫作《日出東方紅》，表現的是在微弱晨光照射下的松林景象。這個畫題本是中國大陸的流行用語，意指毛澤東如東方初升的太陽，帶給國民幸福希望。原句出於20世紀40年代的著名革命歌曲《東方紅》，用來歌頌共產黨的統治與毛澤東的貢獻：

> 東方紅，太陽升，中國出了個毛澤東。他為人民謀幸福，他是人民的大救星。山川秀，天地平，毛主席領導陝甘寧，迎接移民開山林，咱們邊區滿地紅……

在中國大陸60及70年代的文革時期，把毛澤東比喻為東方紅日的藝術作品比比皆是，無不以「紅、光、亮」的畫面效果呈現一派欣欣向榮的氣象。[41] 不過筆者的作品則是截然不同的風格，全畫純以黑白的水墨完成，營造出一種晦暗不明、陰沉憂鬱的氣氛，以暗示充滿壓抑不安的社會狀態，以及個體思想上的枷鎖與鉗制。原作的巨大畫幅，讓觀者於作品前有置身松林的感覺。但筆者刻意把一株株的松幹描繪得筆直如鐵柱一般，使人猶如監禁於牢籠的鐵欄內，眼前雖能看到絲絲微弱晨光，身體卻難以脫困走出陰暗的叢林。

《日出東方紅》原是探討毛澤東在中國大陸的偶像崇拜現象，但對政治統治者的神格化其實古今中外皆然，也並非只發生於封建時代或獨裁主義國度。筆者想要批判的這種政治運作下的造神運動，所引發群眾以至國家狂熱而盲目的騷動，在歷史上一再地留下難以磨滅的傷痕。台灣雖已脫離威權統治多時，至今卻仍不停地出現新的政治偶像，而通過一波又一波的造神運動，盲目崇拜的悲劇後果仍持續在島上發生。

41 魯虹，《文革與後文革美術》（台北：藝術家，2014），63-65，76。

《日出東方紅》2013
水墨紙本 153×265cm

三　詩畫系列

（1）《畫中有詩》

2013

水墨紙本

76×68.5cm

　　關於文字與繪畫的關係，傳統的文人藝術即強調書畫的結合，故宋代蘇軾云：「詩中有畫，畫中有詩」。此種饒有傳統文化特色的藝術觀念如何進行現代轉化，似可為台灣現代水墨畫家提供一個富挑戰性的探索課題。筆者「詩畫系列」的創作正是關注此一問題，希望在形式上藉文字作為圖像的背景，重新表現傳統文人藝術詩畫合一的意趣；進而再透過圖與文的相互對應，寄寓種種當代社會、政治及文化的含義。筆者強調的這種汲古以潤今的藝術追求，通過個人繪畫形式與美學觀念的推陳出新，力圖建構具有台灣主

體性的文化價值。

在「詩畫系列」的作品中，以2013年完成的《畫中有詩》最具代表。此畫作的方格結構中，使用了清代畫家鄭板橋的長詩《題程雨辰黃山詩卷》為背景：

黃山擘空青，造化何技癢？陰陽未判割，精氣互滉漾。團結勢綿迂，抽拔骨撐掌。日月始明白，雲龍漸來往。軒成末苗裔，煉丹破幽廠。天都強名目，芙蓉謬借獎。秦漢封錮深，唐宋遊展廣。雲海蕩詩肺，松濤簸天響。飛泉百斷續，怪石萬魁魍……昔我未追逐，今我實慨慷。萬願林壑最，一官休歆黨。當復邀同遊，為君負筇氅。

筆者首先把整篇共340字的詩文刻在厚紙板上，然後用畫紙覆蓋以進行軟木墨搨的程序，將攝影作品的原始圖像拓印成畫。由於詩文中描寫黃山景致，故特別選用了相關的攝影圖片為參考資料，以寫實的手法把名山雲煙氤氳的特點呈現紙上。筆者所追求的詩畫合一，並非傳統文人藝術裡「畫中有

詩」的意象，而是名符其實地在畫面背景中顯示有詩文，並同時表現詩中畫境的一種全新視覺效果。

　　《畫中有詩》方格結構中的文字，刻意採用中國大陸通行的簡體寫法。對保留傳統漢字書寫方式的台灣而言，畫裡古文新字的處理方式，製造出一種文化上的斷裂與矛盾，從而使人觀看其中熟悉的黃山風貌時，油然而生「景物依舊，人事已非」的政治聯想及感嘆。

《畫中有詩》2013
水墨紙本　76×68.5cm

（2）《山舞銀蛇》

2014

墨彩紙本

57.5×21cm

《山舞銀蛇》這張畫的標題，乃摘取自毛澤東的著名詞作《沁園春‧
雪》：

北國風光，千里冰封，萬里雪飄。望長城內外，惟餘莽莽。大河上下，頓
失滔滔。山舞銀蛇，原馳蠟象。欲與天公試比高。須晴日，看紅裝素裏，
分外妖嬈。

江山如此多嬌，引無數英雄競折腰。昔秦皇漢武，略疏文采；唐宗宋祖，
稍遜風騷。一代天驕，成吉思汗，只識彎弓射大雕。俱往矣，數風流人
物，還看今朝。

詞中「江山如此多嬌」一句在中國大陸廣為傳頌，傅抱石和關山月曾借取為題，於1959年為新建的北京人民大會堂合作完成巨幅山水畫作。[42] 而毛澤東詩意圖也隨之風行一時，如傅抱石就特別喜愛與擅長此種題材，一生共創作近兩百件相關作品，並通過展覽、出版等傳播途徑將之普及全國。[43] 不過傅抱石的處理方式，仍是沿襲傳統詩畫結合的概念，先領悟並畫出詩中意境，再把詩句題寫於畫上。

筆者創作的《山舞銀蛇》，則運用了個人獨特的形式與觀念，來重新詮釋詩畫合一的傳統。在文字與圖像的結合上，筆者將毛澤東的詞意配以相應的雪山圖像，更用點彩技法添加色彩以強調北方寒冬的意象。同時筆者把《沁園春·雪》的全文刻於紙板，以類似碑搨的方法把文字拓印出來，呈

42 有關《江山如此多嬌》的創作過程與時代意義，參見陳履生，《1949-1966新中國美術圖史》（北京：中國青年出版社，2000），165-171。

43 見南京博物院編，《江山如此多嬌──傅抱石「毛澤東詩意畫」作品集》（北京：榮寶齋，2010）。

現出「畫中有詩」的一種嶄新視覺效果。作為畫面背景的詞文，筆者也採用簡體字作呼應，以顯示中國大陸在毛澤東的政策厲行下，對漢文字的顛覆改造。

《山舞銀蛇》2014
水墨設色紙本 57.5×21cm

四　花卉系列

（1）《一枝獨秀》

2012

水墨紙本

93.9×67.3cm

在中國的繪畫傳統中，花草植物的題材多被賦予人格道德的象徵意義，譬如梅、蘭、竹、菊所謂的「四君子」，各有不同的比類寓意。而在文人藝術的歷史長流裡，也偶有像元代鄭思肖者，使用花卉的象徵性手法，隱晦婉轉地表達對政治議題的所思所感。鄭思肖擅繪水墨蘭花，但宋朝淪亡後他畫蘭就不見土與根，寄寓在外族統治下漢人漂泊無根的狀態。

　　筆者2012年創作的《一枝獨秀》，也具有政治方面的諷刺寓意。作品表面看來是描繪一朵單獨的玫瑰，但其實背景方格結構中佈滿數百個花形圖

案。畫中隱含的「百花齊放」，指的是中國大陸於1956年推動的政策，鼓勵文藝與科學領域大放大鳴。可是短短一年後共產政權就發起反右運動，把響應「百花齊放、百家爭鳴」的知識份子打成右派並進行迫害。筆者就是有感而發，以畫面呈現的單株玫瑰，諷示極權統治對思想與言論的限制，造成意識形態上的獨裁控制。

《一枝獨秀》2012
水墨紙本 93.9×67.3cm

（2）《墜落的黑星星》

2013

水墨紙本

89×120cm

　　2014年3月台灣發生了一場大規模的社會運動事件，當時由大學生和民眾發起佔領立法院，以抗議政府在「海峽兩岸服務貿易協議」的立法過程中黑箱作業。此事件被稱為「太陽花學運」，乃利用向日葵嚮往太陽的光明來象徵一種對政治希望的追求。由於向日葵向光的特性，使它帶有豐富的象徵意涵，並往往跟現實政治產生密切關聯。最顯著的例子是把毛澤東比喻成東方紅日，而普天之下的群眾皆為向日葵花。

　　《墜落的黑星星》一畫表現的卻是一株凋謝中的向日葵，它背對觀者而倒向左方，隱含筆者對中國大陸政權的諷刺批判。同時畫作中的方格結構背景，全然皆是一顆顆倒置的五角星圖案。五角星在中國大陸是眾所周知的

《墜落的黑星星》2013
水墨紙本 89×120cm

政治符號，象徵了共產黨的專政統治；如五星紅旗中的一顆大星即代表共產黨，而圍繞在旁的四顆小星分指農民、工人、小資產及民族資產階級。筆者將衰萎的向日葵刻意置放於黑壓壓的背景中，意指共產主義的統治猶如太陽隱沒消失後的黑夜，滿天盡是墜落的星星。

五 共生系列

（1）《兩生花》

2013

水墨紙本

145.5×182cm

　　《兩生花》的創作靈感與畫題來自一部歐洲電影（原名為 *La double vie de Véronique*），乃1991年由波蘭籍導演基耶斯洛夫斯基（Krzysztof Kieślowski）編劇執導。影片裡描述兩位相貌、年齡及名字皆相同的少女分別生長於法國及波蘭，她們雖然個性喜好都很相近，卻因生活環境不同而有著殊異的人生際遇。劇情中涉及的個體「二重並存」（doppelgaenger）概念，在西方文化中由來久遠，往往被視為具有不祥或負面性的逆反作用。

　　筆者也是借用這種「二重並存」的概念，在《兩生花》一畫中表現兩朵

《兩生花》2013
水墨紙本 145.5×182cm

處於不同狀況下的向日葵。它們的姿態分別是向右或向左、正面或背面，其一仰頭盛開而另一則低首凋萎。這幅作品反映了筆者對兩岸情勢的觀察，雖然表面看來帶有優劣榮枯的現實反映，但實際上所探討的卻是「二重並存」中無法共生共榮的命定結局。

（2）《同根》

2014

水墨紙本

114.8×188cm

相傳三國時代魏文帝曹丕妒忌胞弟曹植的才學，命其於七步之內完成一
首有關兄弟情的詩，否則將之論罪處死。結果曹植沒走完七步，便吟出責難
骨肉相殘的《七步詩》：

煮豆持作羹，漉菽以為汁。萁在釜下燃，豆在釜中泣。本自同根生，相煎
何太急？

筆者於2014年完成的《同根》，即是根據此一傳誦千古的詩篇與故
事，利用兩棵同根相連的松樹來代替《七步詩》裡的豆與萁，藉以譏諷兩岸

當前的政治情勢。中國大陸與台灣雖有像同胞兄弟的血脈關係，卻一直處於相爭相迫的糾纏對立狀態。

《同根》一畫中兩樹位置的安排，呈現一上一下、一左一右的狀態，似乎含有特定的政治指涉。但筆者並非持有悲觀的看法，一目了然地表達一方榮盛一方枯敗的政治現實，而是站在台灣的角度立場，提出兩者為何無法相惜相容而共生互榮的質疑。

《同根》2014
水墨紙本　114.8×188cm

參考文獻

● 專論書籍 ────────────────────

Ashcroft, Bill et al. eds. *The Post-Colonial Studies Reader*. London: Routledge, 1995.

_____. *Key Concepts in Post-Colonial Studies*. London: Routledge, 1998.

Bhabha, Homi K. *The Location of Culture*. London: Routledge, 1994.

Said, Edward W. *Orientalism*. New York: Vintage Books, 1979.

_____. *Culture and Imperialism*. London: Vintage Books, 1994.

_____. *Representations of the Intellectual: The 1993 Reith Lectures*. London: Vintage Books, 1994.

王秀雄。《台灣美術發展史論》。台北：國立歷史博物館，1995。

生安峰。《霍米‧巴巴的後殖民理論研究》。北京：北京大學出版社，2011。

呂壽琨。《水墨畫講》。香港：自行出版，1972。

朱耀偉。《當代西方批評論述的中國圖象》。台北：駱駝出版社，1996。

李君毅編。《香港現代水墨畫文選》。香港：香港現代水墨畫協會，2001。

李君毅。《宇宙心印——劉國松的藝術創作與思想》。香港：香港大學美術

博物館，1972。

余英時。《歷史人物與文化危機》。台北：東大圖書，1995。

克勞絲。《前衛的原創性》，連德誠譯。台北：遠流出版，1995。

易英。《中國當代藝術批評》。台北：五南圖書，2012。

邱貴芬。《後殖民及其外》。台北：麥田出版，2003。

_____。〈後殖民理論與文化認同〉。台北：麥田出版，2007。

周蕾。《寫在家國以外》。香港：牛津大學出版社，1995。

南京博物院編。《江山如此多嬌──傅抱石「毛澤東詩意畫」作品集》。北
　　京：榮寶齋，2010。

郎紹君。《論中國現代美術》。南京：江蘇美術出版社，1988。

倪再沁。《台灣美術論衡》。台北：藝術家，2007。

徐賁。《走向後現代與後殖民》。北京：中國社會科學出版社，1996。

陳履生。《1949-1966新中國美術圖史》。北京：中國青年出版社，2000。

葉維廉。《解讀現代、後現代──生活空間與文化空間的思索》。台北：東
　　大圖書，1992。

詹明信。《後現代主義與文化理論》，唐小兵譯。北京：北京大學出版社，

1997。

廖新田。《藝術的張力——台灣美術與文化政治學》。台北：典藏藝術家
　　庭，2010。

廖炳惠。《回顧現代——後現代與後殖民論文集》。台北：麥田出版，
　　1994。

趙稀方。《後殖民理論》。北京：北京大學出版社，2009。

魯虹。《文革與後文革美術》。台北：藝術家，2014。

劉國松。《中國現代畫的路》。台北：文星書店，1965。

樂愛國。《朱子格物致知論研究》。長沙：嶽麓書社，2010。

錢存訓。《中國古代書史》。香港：中文大學出版社，1975。

● 學術期刊

余光中。〈雲開見月——初論劉國松的藝術〉。《文林》第4期（1973年3
　　月）：30-31。

李君毅。〈歷史偏見與霸權支配——對「中國」論述的思考〉。《現代美

術》第73期（1997年8/9月）：27-31。

_____。〈從後殖民主義的觀點解析當代台灣美術〉。《現代美術》第76期

（1998年2/3月）：46-50。

_____。〈後殖民情境與香港現代水墨畫〉。《現代美術》第82期（1999年

2/3月）：30-36。

邱貴芬。〈「發現台灣」──建構台灣後殖民論述〉。《中外文學》第21卷2

期（1992年7月）：151-168。

倪再沁。〈西方美術・台灣製造──台灣現代藝術的批判〉。《雄獅美術》

第242期（1991年4月）：114-133。

楊樹煌。〈後殖民社會的台灣美術現象──「除殖民化」的文化藝術探

索〉。《藝術觀點》第1期（1999年1月）：60-67。

廖新田。〈由內而外或由外而內？台灣美術的後殖民主義觀點評論狀況〉。

《美學藝術學》第3期（2009年1月）：55-79。

劉國松。〈談水墨畫的創作與教學〉。《美育月刊》第76期（1996年9月）：

19-26。

作品圖錄

作　　者　｜　李君毅
作品題目　｜　同根
年　　代　｜　2014
尺　　寸　｜　114.3×188cm
媒　　材　｜　水墨紙本

作　　者　｜　李君毅
作品題目　｜　連理
年　　代　｜　2014
尺　　寸　｜　122×167.6cm
媒　　材　｜　水墨紙本

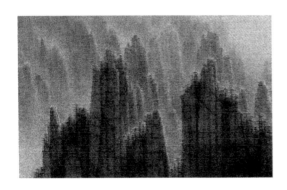

作　　者	李君毅
作品題目	東方紅
年　　代	2014
尺　　寸	75×120cm
媒　　材	水墨紙本

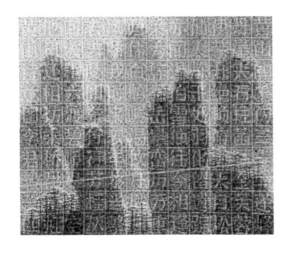

作　　者	李君毅
作品題目	黃山詩畫之一
年　　代	2014
尺　　寸	25.5×30.5cm
媒　　材	水墨紙本

李君毅的
現代水墨畫創作

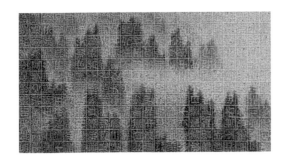

作　　者 ｜ 李君毅
作品題目 ｜ 心亂了
年　　代 ｜ 2014
尺　　寸 ｜ 25.5×30.5cm
媒　　材 ｜ 水墨紙本

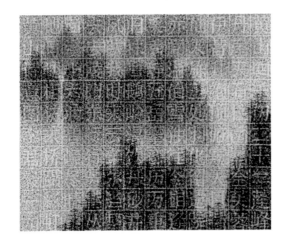

作　　者 ｜ 李君毅
作品題目 ｜ 黃山詩畫之二
年　　代 ｜ 2014
尺　　寸 ｜ 25.5×30.5cm
媒　　材 ｜ 水墨紙本

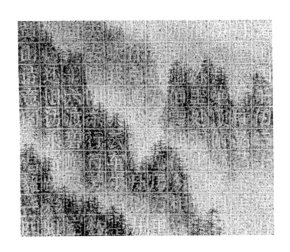

作　　者｜李君毅
作品題目｜黃山詩畫之三
年　　代｜2014
尺　　寸｜25.5×30.5cm
媒　　材｜水墨紙本

作　　者｜李君毅
作品題目｜山舞銀蛇
年　　代｜2014
尺　　寸｜57.5×21cm
媒　　材｜墨彩紙本

後殖民的藝術探索

李君毅的
現代水墨畫創作

作　　者 ｜ 李君毅
作品題目 ｜ 春祭
年　　代 ｜ 2014
尺　　寸 ｜ 42×24cm
媒　　材 ｜ 墨彩紙本

作　　者 ｜ 李君毅
作品題目 ｜ 冬祭
年　　代 ｜ 2014
尺　　寸 ｜ 42×24cm
媒　　材 ｜ 墨彩紙本

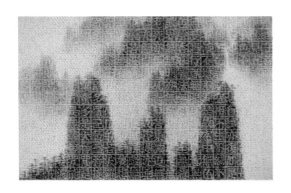

作　　者 ｜ 李君毅
作品題目 ｜ 觀字在之一
年　　代 ｜ 2014
尺　　寸 ｜ 25.2×41cm
媒　　材 ｜ 水墨紙本

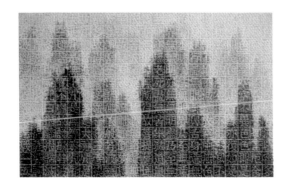

作　　者 ｜ 李君毅
作品題目 ｜ 觀字在之二
年　　代 ｜ 2014
尺　　寸 ｜ 25.2×41cm
媒　　材 ｜ 水墨紙本

後殖民的藝術探索

李君毅的
現代水墨畫創作

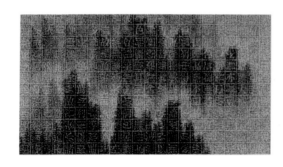

作　　者 ｜ 李君毅
作品題目 ｜ 藏在心裡
年　　代 ｜ 2014
尺　　寸 ｜ 31×57cm
媒　　材 ｜ 水墨紙本

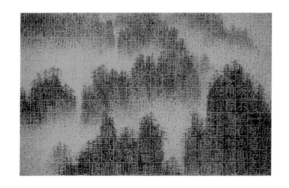

作　　者 ｜ 李君毅
作品題目 ｜ 心心相印
年　　代 ｜ 2014
尺　　寸 ｜ 86×159cm
媒　　材 ｜ 水墨紙本

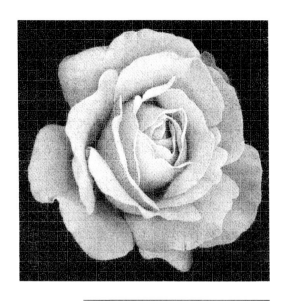

作　　者 ｜ 李君毅
作品題目 ｜ 一花一世界
年　　代 ｜ 2014
尺　　寸 ｜ 65×65cm
媒　　材 ｜ 水墨紙本

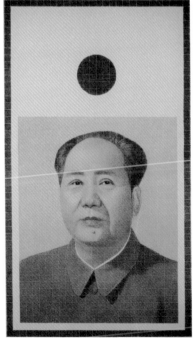

作　　者 ｜ 李君毅
作品題目 ｜ 萬碎圖
年　　代 ｜ 2014
尺　　寸 ｜ 187×107cm
媒　　材 ｜ 水墨紙本

後殖民的藝術探索

李君毅的
現代水墨畫創作

作　　者｜李君毅
作品題目｜山外有山
年　　代｜2014
尺　　寸｜98×65cm
媒　　材｜水墨紙本

作　　者｜李君毅
作品題目｜萬水千山總是情
年　　代｜2013
尺　　寸｜45×30cm
媒　　材｜墨彩紙本

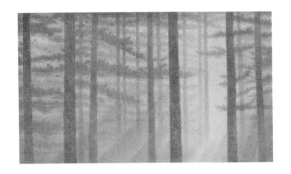

作　　者 ｜ 李君毅
作品題目 ｜ 日出東方紅
年　　代 ｜ 2013
尺　　寸 ｜ 153×265cm
媒　　材 ｜ 水墨紙本

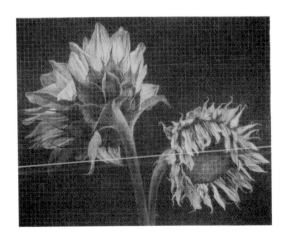

作　　者 ｜ 李君毅
作品題目 ｜ 兩生花
年　　代 ｜ 2013
尺　　寸 ｜ 145.5×182cm
媒　　材 ｜ 水墨紙本

後殖民的藝術探索

李君毅的
現代水墨畫創作

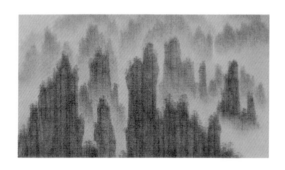

作　者｜李君毅
作品題目｜山水・山碎
年　代｜2013
尺　寸｜86×159cm
媒　材｜水墨紙本

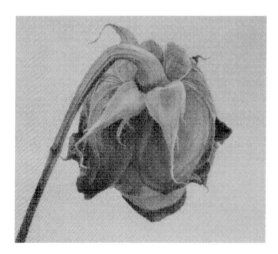

作　者｜李君毅
作品題目｜墜落的白星星
年　代｜2013
尺　寸｜89×120cm
媒　材｜水墨紙本

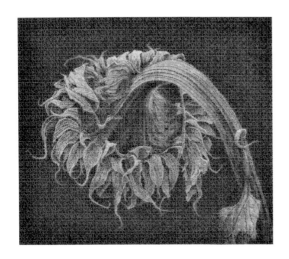

作　　者 ｜ 李君毅
作品題目 ｜ 墜落的黑星星
年　　代 ｜ 2013
尺　　寸 ｜ 89×120cm
媒　　材 ｜ 水墨紙本

作　　者 ｜ 李君毅
作品題目 ｜ 心印山水
年　　代 ｜ 2013
尺　　寸 ｜ 26×41cm
媒　　材 ｜ 水墨紙本

後殖民的藝術探索

李君毅的
現代水墨畫創作

作　者　｜　李君毅
作品題目　｜　畫中有詩
年　代　｜　2013
尺　寸　｜　76×68.5cm
媒　材　｜　水墨紙本

作　者　｜　李君毅
作品題目　｜　詩中有畫
年　代　｜　2013
尺　寸　｜　76×68.5cm
媒　材　｜　水墨紙本

作　　者 ｜ 李君毅
作品題目 ｜ 憂鬱的山
年　　代 ｜ 2012
尺　　寸 ｜ 29×63cm
媒　　材 ｜ 墨彩紙本

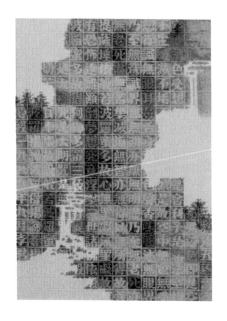

作　　者 ｜ 李君毅
作品題目 ｜ 心經山水
年　　代 ｜ 2012
尺　　寸 ｜ 40×28cm
媒　　材 ｜ 墨彩紙本

李君毅的
現代水墨畫創作

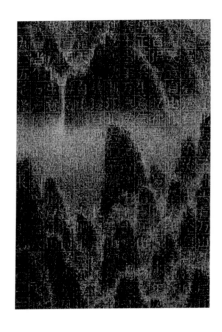

作　　者 ｜ 李君毅
作品題目 ｜ 沁園春・長沙
年　　代 ｜ 2012
尺　　寸 ｜ 57.5×39.4cm
媒　　材 ｜ 墨彩紙本

作　　者 ｜ 李君毅
作品題目 ｜ 天高雲淡
年　　代 ｜ 2012
尺　　寸 ｜ 135.9×99.8cm
媒　　材 ｜ 水墨紙本

作　　者 ｜ 李君毅
作品題目 ｜ 關山陣陣蒼
年　　代 ｜ 2012
尺　　寸 ｜ 76.2×68cm
媒　　材 ｜ 水墨紙本

作　　者 ｜ 李君毅
作品題目 ｜ 萬水千山只等閒
年　　代 ｜ 2012
尺　　寸 ｜ 56×43cm
媒　　材 ｜ 水墨紙本

後殖民的藝術探索

李君毅的
現代水墨畫創作

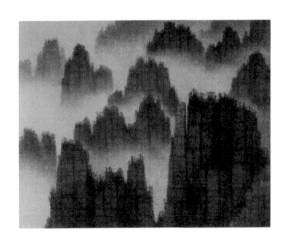

作　　者　｜　李君毅
作品題目　｜　毛澤東山水
年　　代　｜　2012
尺　　寸　｜　121.9×152.4cm
媒　　材　｜　水墨紙本

作　　者　｜　李君毅
作品題目　｜　一枝獨秀
年　　代　｜　2012
尺　　寸　｜　93.9×67.3cm
媒　　材　｜　水墨紙本

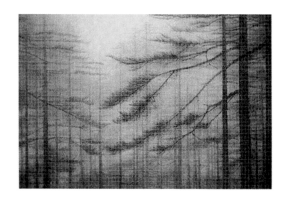

作　者 ｜ 李君毅
作品題目 ｜ 林深不知處
年　代 ｜ 2011
尺　寸 ｜ 96.5×148.5cm
媒　材 ｜ 水墨紙本

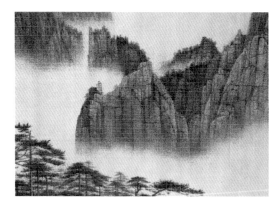

作　者 ｜ 李君毅
作品題目 ｜ 無限風光在險峰
年　代 ｜ 2011
尺　寸 ｜ 86×128cm
媒　材 ｜ 水墨紙本

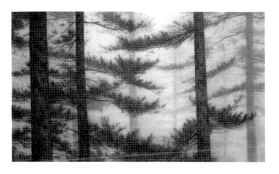

作　者 ｜ 李君毅
作品題目 ｜ 暮色蒼茫看勁松
年　代 ｜ 2011
尺　寸 ｜ 96.5×148.5cm
媒　材 ｜ 水墨紙本

李君毅的
現代水墨畫創作

作　　者 ｜ 李君毅
作品題目 ｜ 百花齊放
年　　代 ｜ 2011
尺　　寸 ｜ 86.5×86.5cm
媒　　材 ｜ 水墨紙本

作　　者 ｜ 李君毅
作品題目 ｜ 相峙
年　　代 ｜ 2011
尺　　寸 ｜ 152×95cm
媒　　材 ｜ 水墨紙本

作　　者 ｜ 李君毅
作品題目 ｜ 欲與天公試比高
年　　代 ｜ 2010
尺　　寸 ｜ 172×88cm
媒　　材 ｜ 水墨紙本

作　　者 ｜ 李君毅
作品題目 ｜ 風景這邊獨好
年　　代 ｜ 2010
尺　　寸 ｜ 206×88cm
媒　　材 ｜ 水墨紙本

個人簡歷

李君毅的
現代水墨畫創作

李君毅

現職：

國立台灣師範大學美術系專任助理教授

● 學歷

哲學博士，美國亞利桑那州州立大學，2009

文學碩士，美國亞利桑那州州立大學，2004

藝術碩士，台灣東海大學，1997

文學士（一等榮譽），香港中文大學，1988

● 學術著作

《劉國松：藝術的叛逆・叛逆的藝術》。台北：南方家園，2012。

Hidden Meanings of Love and Death in Chinese Painting: Selections from the Marilyn

and Roy Papp Collection. Phoenix: Phoenix Art Museum, 2013.

《一個東西南北人：劉國松80回顧展》圖錄。台中：國立台灣美術館，
2012。

"The Immortal Brush: Daoism and the Art of Shen Zhou (1427-1509)." PhD
dissertation, Arizona State University, 2009.

《宇宙心印──劉國松的藝術創作與思想》。香港：香港大學美術博物館，
2009。

*Tradition Redefined: Modern and Contemporary Chinese Ink Paintings from the Chu-
tsing Li Collection, 1950–2000.* (contributor). New Haven, CT: Yale University
Press, 2007.

"Quest for Immortality: Shen Zhou's Watching the Mid-Autumn Moon at Bamboo
Villa."MA thesis, Arizona State University, 2004.

《劉國松談藝錄》。長沙：河南美術出版社，2002。

《香港現代水墨畫文選》。香港：香港現代水墨畫協會，2001。

《劉國松研究文選》。台北：國立歷史博物館，1996。

● 個人畫集出版 ─────────────────

《水墨格新：李君毅創作集》。台北：名山藝術，2015。

《李君毅水墨創作集》。台北：名山藝術，2013。

Chun-yi Lee: Hundreds of Blooms. London: Michael Goedhuis, 2011.

Whispering Pines, Soaring Mountains: Ink Paintings by Lee Chun-yi. New York: Chinese Porcelain Company, 2010.

《世紀・四季：李君毅的繪畫》。香港：香港現代水墨畫協會，1999。

《李君毅》。香港：香港現代水墨畫協會，1997。

《李君毅水墨畫展》。台北：三原色藝術中心，1989。

● 個展 ─────────────────

2014　「水墨格新：李君毅創作展」，名山藝術，台北。

　　　　「格物：李君毅水墨畫展」，國立台灣藝術教育館，台北。

2011　「百花齊放：李君毅畫展」，Michael Goedhuis，倫敦。

2010　「山韻・松籟：李君毅的水墨畫」，Chinese Porcelain Company，
　　　紐約。

2000　「字娛：李君毅畫展」，漢雅軒，香港。

1999　「世紀・四紀：李君毅的繪畫」，沙田與屯門大會堂展覽廳，
　　　香港。

1997　「李君毅吶喊山水」，羲之堂，台北。

　　　「李君毅畫展」，北京紅地藝術中心，中國。

　　　「四祭山水：李君毅個展」，東海大學藝術中心，台中。

1994　「李君毅畫展」，博藝文舍，多倫多。

1991　「李君毅畫展」，中央美術學院畫廊，北京。

1989　「李君毅水墨畫展」，台中市立文化中心，台中。

1989　「李君毅水墨畫展」，三原色藝術中心，台北。

● 重要聯展 ─────────────────────────

2015　*Anti-Grand: Contemporary Perspectives on Landscape*, Joel and Lila Harnett

Museum of Art, Richmond, Virginia, USA.

Winter Lotus Garden: Nature in Chinese Contemporary Ink, Chinese Porcelain

　Company, New York, USA.

2014　「丹心憑眺望：中國當代水墨畫展」，香港會議展覽中心及佳士得

　　　藝廊，香港。

Contemporary Chinese Ink, Chinese Porcelain Company, New York, USA.

2013　「薪傳：劉國松、李君毅畫展」，名山藝術，台北。

China: Ink, Mallett, New York, USA.

　　　「赤子心・故鄉情：台灣山東籍現代水墨畫家鄉情展」，濟南山東

　　　博物館，中國。

Noirs d'Encre. Regards Croisés, Fondation Baur-Musée des Arts

d'Extrême-Orient, Geneva, Switzerland.

2012　*Ink: The Art of China*, Saatchi Gallery, London, United Kingdom.

　　　「匯墨高升：國際水墨大展暨學術研討會」，國立國父紀念館

　　　中山國家畫廊，台北。

2011　「國際紙藝大展」，國立國父紀念館中山國家畫廊，台北。

「第七屆深圳國際水墨雙年展：香港水墨」，深圳關山月美術館，
中國。

2010　「承傳與創造：水墨對水墨」，上海美術館，中國。

Brush and Ink Reconsidered: Contemporary Chinese Landscapes, Arthur
M. Sackler Museum, Harvard University Art Museums, Cambridge,
USA.

Natural Forms in Chinese Ink Painting, Chinese Porcelain Company,
New York, USA.

2009　*Mountains of the Mind: Classic Chinese Stones as Muse for Modern and
Contemporary Landscapes*, Norton Museum of Art, West Palm Beach,
USA.

Beyond China: The New Ink Painting from Taiwan, Goedhuis
Contemporary, London, United Kingdom.

2008　「新水墨藝術：創造・超越・翱翔」，香港藝術館，香港。

*A Tradition Redefined: Modern and Contemporary Chinese Ink Paintings
from the Chu-tsing Li Collection*, Phoenix Art Museum, Phoenix and

Norton Museum of Art, West Palm Beach, USA.

2007 「水墨新動向：台灣現代水墨畫展」，成都現代藝術館，中國。

「水墨薪傳：劉國松、李君毅師生畫展」，日內瓦及上海蕾達畫廊，

瑞士及中國。

「水墨新貌：現代水墨畫展」，中環廣場，香港。

Contemporary Trends in Chinese Ink Painting, Chinese Porcelain Company,

New York, USA.

2006 「第一屆現代水墨雙年展」，國立國父紀念館中山國家畫廊，

台北。

International Modern Brush Painting Exhibition, Chinese Cultural

Center, San Francisco, USA.

「當代香港水墨畫展」，中央圖書館，香港。

The New Chinese Landscape: Recent Acquisition, Arthur M. Sackler

Museum, Harvard University Art Museums, Cambridge, USA.

2005 *Contemporary Chinese Calligraphy*, Galerie Leda Fletcher, Geneva

「文人戀物：台灣現代文人墨境創作展」，鳳甲美術館，台北。

Shuimo: Liu Kuo-sung and His School, Step Gallery, Arizona State
University, Tempe, USA.

● 博物館收藏 ─────────────────────────────

香港藝術館

中國江蘇省美術館

中國青島市美術館

中國山東博物館

台灣國立藝術教育館

英國牛津大學愛殊慕蓮博物館

美國哈佛大學薩克勒博物館

美國舊金山亞洲藝術博物館

美國鳳凰城美術館

美國俄勒岡大學舒尼澤博物館

美國佛羅里達諾頓博物館

國家圖書館出版品預行編目（CIP）資料

後殖民的藝術探索——李君毅的現代水墨畫創作
/ 李君毅著. -- 初版. -- 臺北市：遠流，2015.05
　　面；　公分
ISBN 978-957-32-7618-0（平裝）

1. 水墨畫　2. 畫冊

945.6　　　　　　　　　　　　　104005322

後殖民的藝術探索
——李君毅的現代水墨畫創作

作者——李君毅
主編——曾淑正
美術設計——丘銳致
企劃——叢昌瑜
著作權顧問——蕭雄淋律師

發行人——王榮文
出版發行——遠流出版事業股份有限公司
地址——台北市南昌路二段81號6樓
劃撥帳號——0189456-1
電話——(02) 23926899　傳真——(02) 23926658

2015年5月1日 初版一刷
售價——新台幣350元

遠流博識網 http://www.ylib.com
E-mail: ylib@ylib.com